一個人的炸蝦人在法國巴黎江湖

作者—— fshrimp 炸蝦人

四面八方 · 齊聲共鳴 ———————

一頭栽進炸蝦人幽默的小宇宙

　　一口氣讀完這本書，雖然不是坊間典型的「闖入好萊塢成為台灣之光」系列，但炸蝦人真誠面對自己的生命歷程，搞笑幽默又充滿反思的小宇宙，以及天馬行空的逗趣畫風，不僅讓人會心一笑，更能勾起所有曾經在海外生活讀者的強烈共鳴！曾經有夢，或正在做夢的你／妳，一定會喜歡！

<div align="right">劇場編導 蔡柏璋</div>

憑著一股熱血勇闖浪漫國度

　　「沒想到北爛也可以這麼有深度，跑起來就對了！」，每個人都是自己人生的導演，而炸蝦人的強檔正在上映中，大家不妨換個身分沉浸在浪漫的國度，過癮地補滿不同的精采人生。

<div align="right">YouTuber 影音創作者 張廉傑（阿傑）</div>

獻給正在創作路上的所有人

　　認識炸蝦人多年，她一直是「這個人好像哪個故事的主角！」般存在，出場的時候背後會自帶集中線和閃光網點的那種，今天因本書而得以窺見這個故事背後的軌跡，以及展開新冒險的全新篇章（一個終於又追上連載的概念）。現在的她閃爍著一名創作者的衝勁和更新系統後的一次次重新出發，依然十分地耀眼。不論是處在哪個領域、身處何方的創作者，都能在她的故事裡找到自己的一部分，誠摯推薦給所有在路上的人們。

<div align="right">插畫、漫畫家 左萱</div>

奮不顧身實現夢想

小心你許的願！羨慕、忌妒、大笑到期待下一集。看得我忘記自己在觀看，好像一起和作者扛行李爬上巴黎狹小的螺旋樓梯，打開酒瓶狂喝後再開窗跳進運河。

這是每個願望背後的蹲馬步轉身與飛踢，馬上想推薦給也想讀動畫的女兒。（然後我真的去 Google 了導演是誰）

<div align="right">裝幀設計師 Bianco Tsai</div>

令人拍手叫好的異地追夢實錄

一部笑中帶淚的法國求生錄，作者以創作人的敏銳思維，描繪與法國生活文化交手過招的甜酸苦辣。刻畫細膩，心有戚戚，令人手不釋卷，只能拍案叫絕。

<div align="right">旅法自由譯者、以身嗜法。法國迷航的瞬間版主 謝珮琪</div>

因為你「有話要說，非說不可」

炸蝦人的書讓我很好地體驗了一次自己從沒想過的國外創作生活，而更讓我喜歡的是她每次在感到徬徨時，與自己內心對話的過程。每次都很打動我，會有一種「對！就是這種感覺！」印象深刻的一段是她後期感慨自己原本是夢想家，後來只剩想家時，跳出教練的分身，經過一番對談而領悟出來了「非說不可的故事」。

創作是一條孤獨的路，創作過程有很長一段時間都是跟自己奮鬥，只有作品完成那一刻，才會與自己以外的人互動。我想所有創作者都有自己非說不可的故事、想傳達給大家的訊息，正是這樣的想法，成為我們繼續前進的動力！這本書推薦給所有為了夢想在奮鬥的人，你會感到徬徨，也會有無助的時候，但你沒有停止，因為你「有話要說，非說不可！」

<div align="right">網路圖文作家 帽帽</div>

C O N T E N T S

1

蝦黛麗赫本

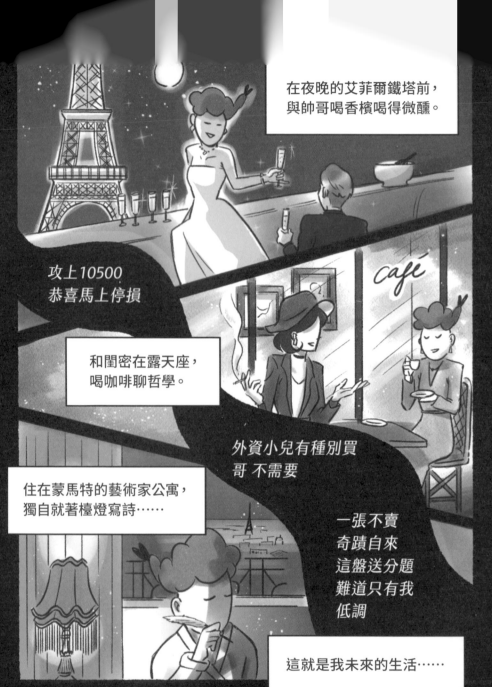

在夜晚的艾菲爾鐵塔前，
與帥哥喝香檳喝得微醺。

攻上10500
恭喜馬上停損

和閨密在露天座，
喝咖啡聊哲學。

外資小兒有種別買
哥 不需要

住在蒙馬特的藝術家公寓，
獨自就著檯燈寫詩……

一張不賣
奇蹟自來
這盤送分題
難道只有我
低調

這就是我未來的生活……

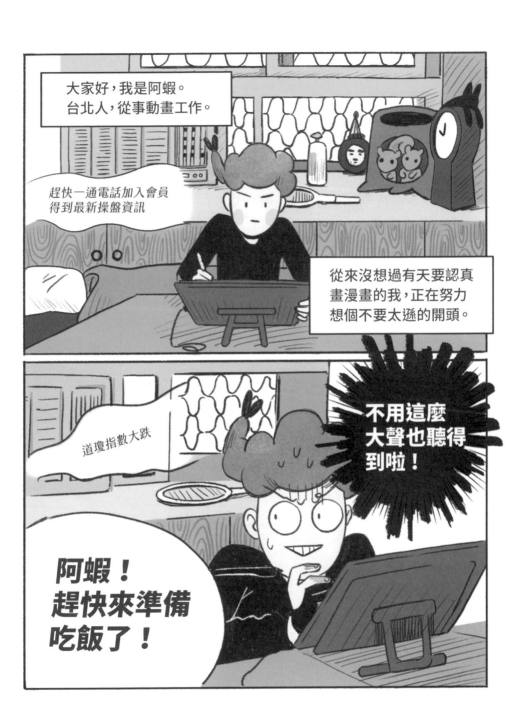

大家好，我是阿蝦。
台北人，從事動畫工作。

趕快一通電話加入會員
得到最新操盤資訊

從來沒想過有天要認真
畫漫畫的我，正在努力
想個不要太遜的開頭。

道瓊指數大跌

不用這麼
大聲也聽得
到啦！

阿蝦！
趕快來準備
吃飯了！

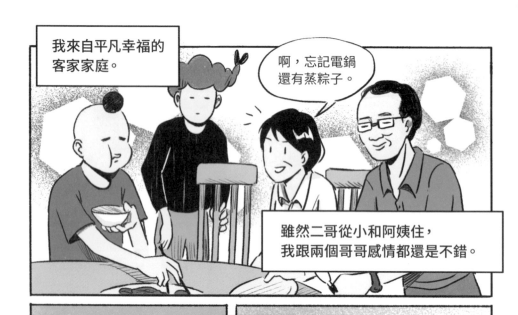

我來自平凡幸福的客家家庭。

啊,忘記電鍋還有蒸粽子。

雖然二哥從小和阿姨住,我跟兩個哥哥感情都還是不錯。

爸媽都是桃園鄉下人,年輕時上台北打拚。秉持著勤儉的傳統美德。

燙!

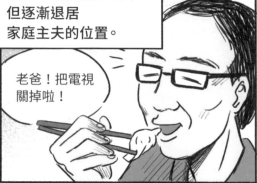

老爸本來是書法老師,但逐漸退居家庭主夫的位置。

老爸!把電視關掉啦!

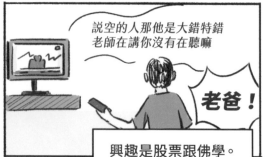

說空的人那他是大錯特錯老師在講你沒有在聽嘛

老爸!

興趣是股票跟佛學。

阿婆

老媽是強悍的客家傳統女性，
從銀行職員一路做到副理。

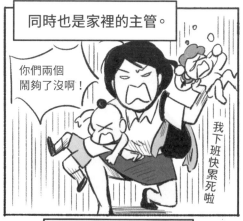

同時也是家裡的主管。

你們兩個
鬧夠了沒啊！

我下班快累死啦

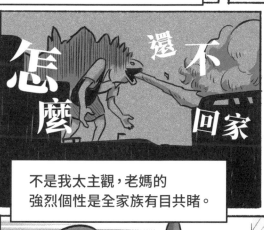

怎麼

還不

回家

不是我太主觀，老媽的
強烈個性是全家族有目共睹。

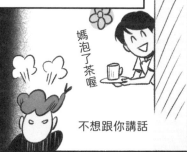

雖然我們知道這些
是出自好意……

媽泡了茶喔

不想跟你講話

我真是受夠你老爸了！
沒用的男人……

每次要他出錢，
零錢就在那裡掏啊掏，
連五十塊都拿不出來！

總之還是不想成為像爸媽那樣的人。
也絕對不選那樣的另一半。

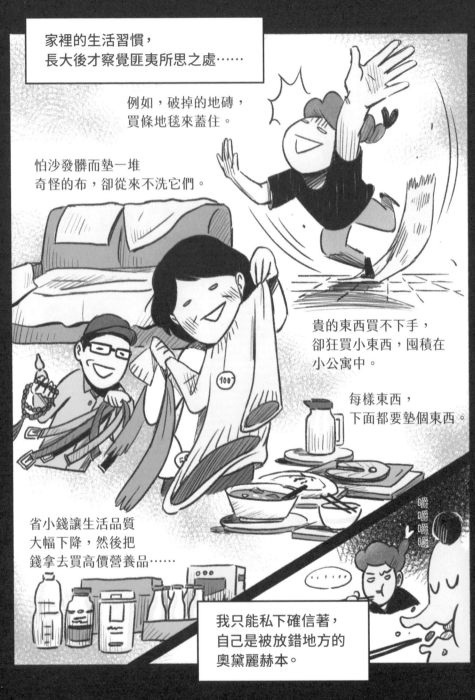

家裡的生活習慣，
長大後才察覺匪夷所思之處……

例如，破掉的地磚，
買條地毯來蓋住。

怕沙發髒而墊一堆
奇怪的布，卻從來不洗它們。

貴的東西買不下手，
卻狂買小東西，囤積在
小公寓中。

每樣東西，
下面都要墊個東西。

省小錢讓生活品質
大幅下降，然後把
錢拿去買高價營養品……

我只能私下確信著，
自己是被放錯地方的
奧黛麗赫本。

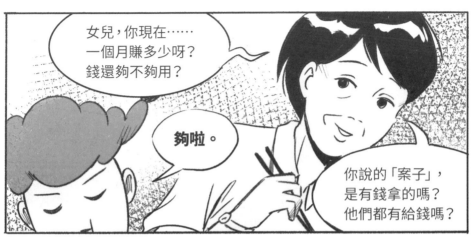

女兒，你現在……
一個月賺多少呀？
錢還夠不夠用？

夠啦。

你說的「案子」，
是有錢拿的嗎？
他們都有給錢嗎？

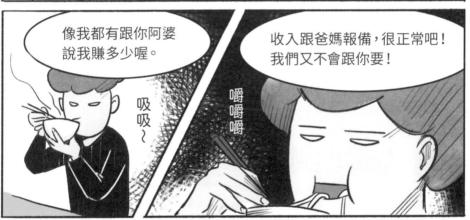

像我都有跟你阿婆
說我賺多少喔。

吸吸～

收入跟爸媽報備，很正常吧！
我們又不會跟你要！

嚼嚼嚼

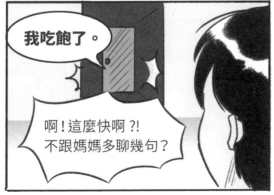

我吃飽了。

啊！這麼快啊?!
不跟媽媽多聊幾句？

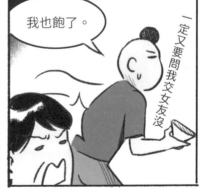

我也飽了。

一定又要問我交女友沒

雖然不反對我做想做的事，
卻也好像沒有看懂過我的成就。
畢竟很多事都難以用數字衡量。

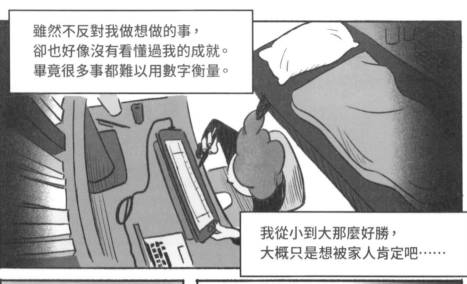

我從小到大那麼好勝，
大概只是想被家人肯定吧……

小時候因為熱愛畫畫，
小學考上美術班，
開始不斷畫漫畫。

但是，卻沒考上
國中美術班。

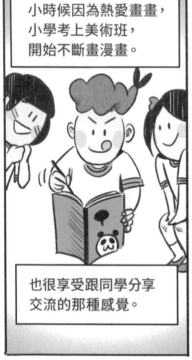

也很享受跟同學分享
交流的那種感覺。

對我來說，
那是莫大的
打擊……

不能跟大家一起畫了

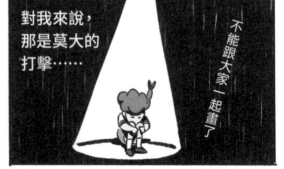

但因為學科也不算差，我就轉移重心，努力念書。

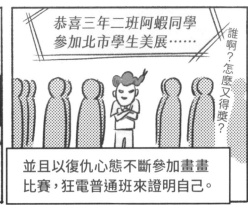

恭喜三年二班阿蝦同學參加北市學生美展……

誰啊？怎麼又得獎？

並且以復仇心態不斷參加畫畫比賽，狂電普通班來證明自己。

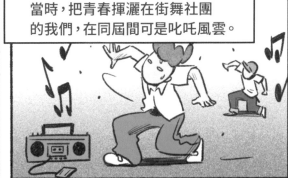

當時，把青春揮灑在街舞社團的我們，在同屆間可是叱吒風雲。

也順利考上自己最想上的高中……

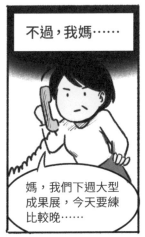

不過，我媽……

媽，我們下週大型成果展，今天要練比較晚……

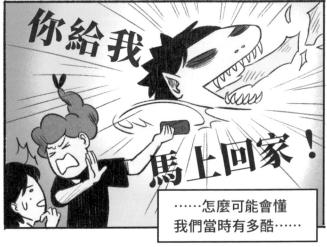

你給我

馬上回家！

……怎麼可能會懂我們當時有多酷……

13

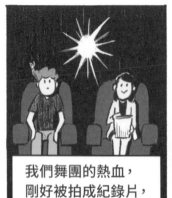

我們舞團的熱血，
剛好被拍成紀錄片，
我媽也有被訪問。

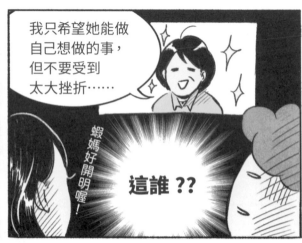

我只希望她能做
自己想做的事，
但不要受到
太大挫折⋯⋯

蝦媽好開明喔！

這誰??

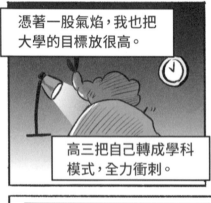

憑著一股氣焰，我也把
大學的目標放很高。

高三把自己轉成學科
模式，全力衝刺。

當大學指考放榜——

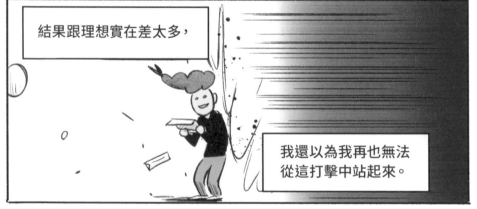

結果跟理想實在差太多，

我還以為我再也無法
從這打擊中站起來。

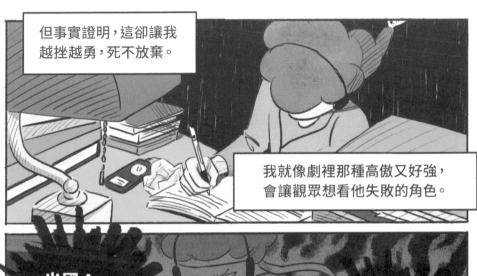

但事實證明，這卻讓我越挫越勇，死不放棄。

我就像劇裡那種高傲又好強，會讓觀眾想看他失敗的角色。

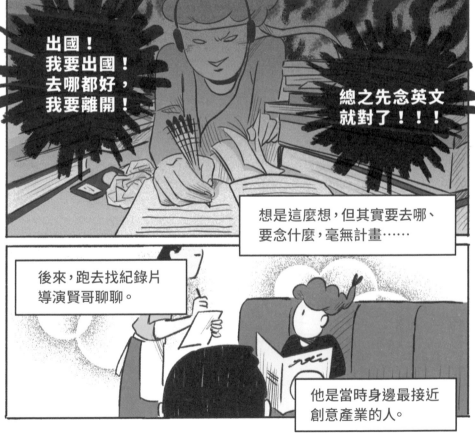

出國！
我要出國！
去哪都好，
我要離開！

總之先念英文就對了！！！

想是這麼想，但其實要去哪、要念什麼，毫無計畫……

後來，跑去找紀錄片導演賢哥聊聊。

他是當時身邊最接近創意產業的人。

他模糊知道我在畫畫，
冒出了這句：

你可以去當
原畫師啊！

毫無頭緒的我，認真
做了功課——

電影＋畫畫
＝動畫！

這聽起來有搞頭啊！

出國念的話
要多少錢呢

‥‥‥‥

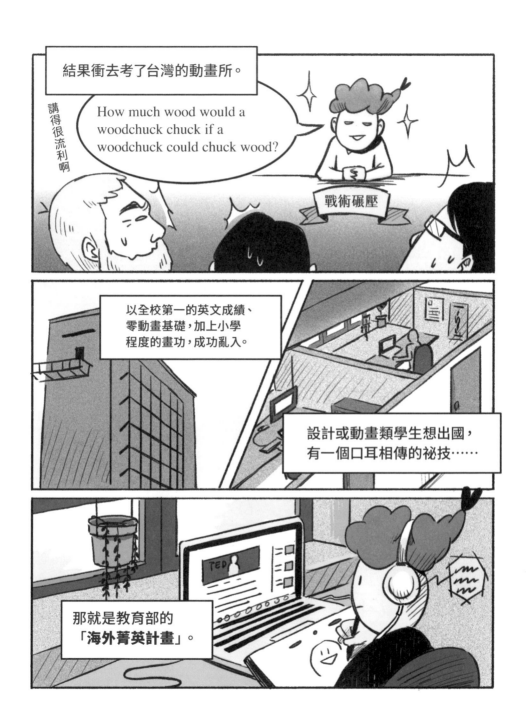

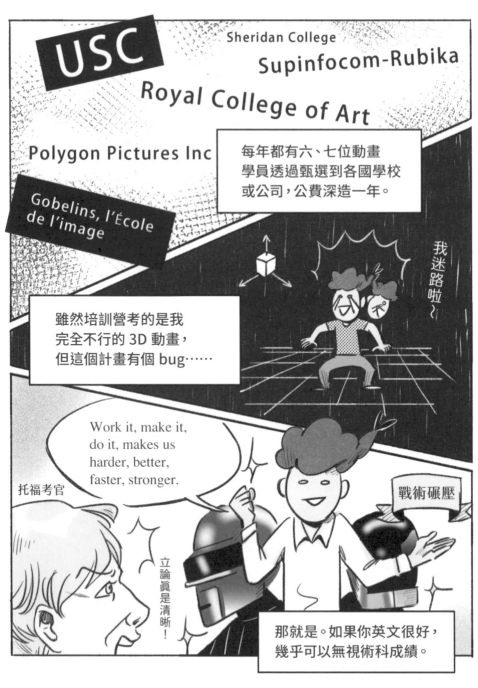

成功亂入以接近好萊塢產業聞名的洛杉磯名校。

當時真的很開心！

就像以此向家人證明，我轉念藝術也能有所作為。

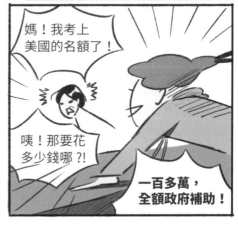

媽！我考上美國的名額了！

咦！那要花多少錢哪？！

一百多萬，全額政府補助！

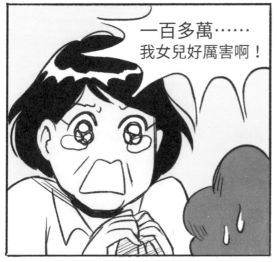

一百多萬……我女兒好厲害啊！

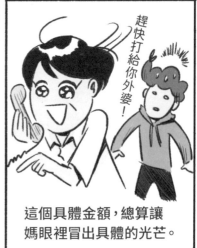

趕快打給你外婆！

這個具體金額，總算讓媽眼裡冒出具體的光芒。

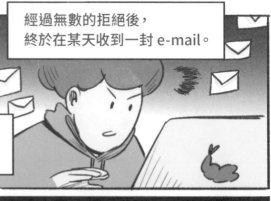

經過無數的拒絕後，
終於在某天收到一封 e-mail。

很想說說美國那年
發生的故事，但那又是
一本書的分量！

日後有機會再分享
給各位吧……

總之後來回國後，
邊處理畢業論文、
邊找尋其他國外機會。

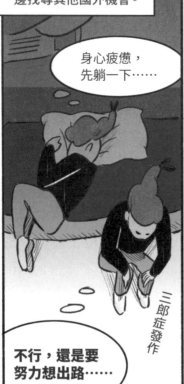

身心疲憊，
先躺一下……

三郎症發作

不行，還是要
努力想出路……

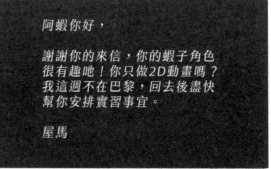

阿蝦你好，

謝謝你的來信，你的蝦子角色
很有趣吧！你只做2D動畫嗎？
我這週不在巴黎，回去後盡快
幫你安排實習事宜。

屋馬

那是一家法國的 3D 製作公司，
是之前計畫的善心學姊替我引薦的。

巴黎……

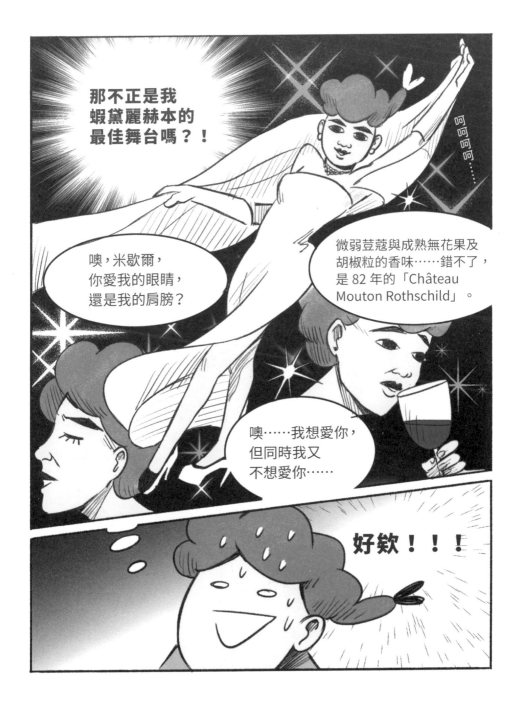

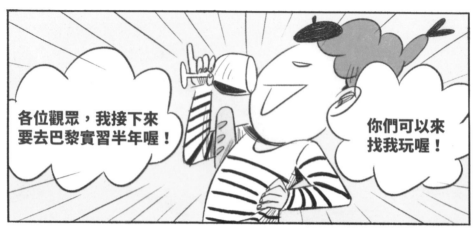

各位觀眾，我接下來
要去巴黎實習半年喔！

你們可以來
找我玩喔！

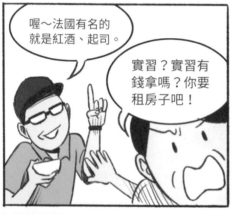

喔～法國有名的
就是紅酒、起司。

實習？實習有
錢拿嗎？你要
租房子吧！

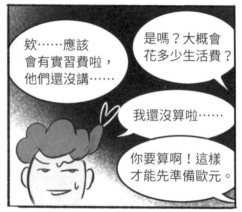

欸……應該
會有實習費啦，
他們還沒講……

是嗎？大概會
花多少生活費？

我還沒算啦……

你要算啊！這樣
才能先準備歐元。

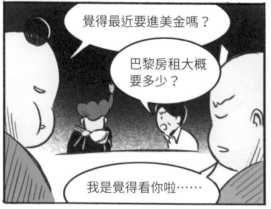

覺得最近要進美金嗎？

巴黎房租大概
要多少？

我是覺得看你啦……

阿蝦好棒喔！
實習要做什麼呢？

鼓掌

恭喜

怎麼不是
這種反應……

沐浴乳、中藥、茶壺、暖暖包、滷包、筷子、《電鍋料理大全》……

這絕對超重啦！！！不要給我亂帶，我又要重新整理！！

肥皂需不需要？？

不需要！

好啦，不要太晚過海關，我該走了……

回頭……

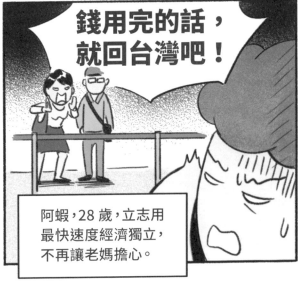

錢用完的話，就回台灣吧！

阿蝦，28歲，立志用最快速度經濟獨立，不再讓老媽擔心。

2
巴黎焦慮

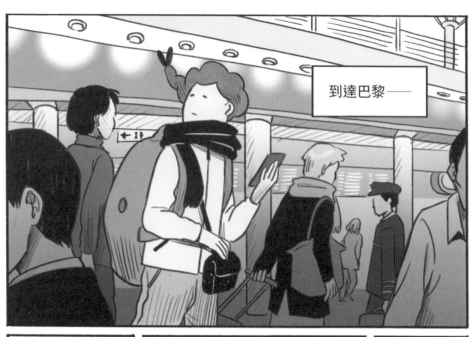

到達巴黎——

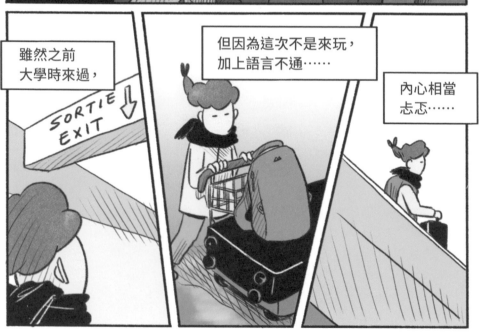

雖然之前
大學時來過，

但因為這次不是來玩，
加上語言不通……

內心相當
忐忑……

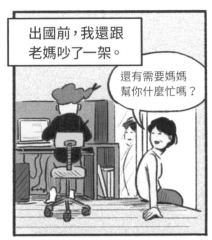

出國前，我還跟老媽吵了一架。

還有需要媽媽幫你什麼忙嗎？

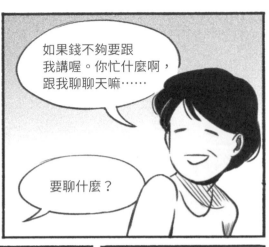

如果錢不夠要跟我講喔。你忙什麼啊，跟我聊聊天嘛……

要聊什麼？

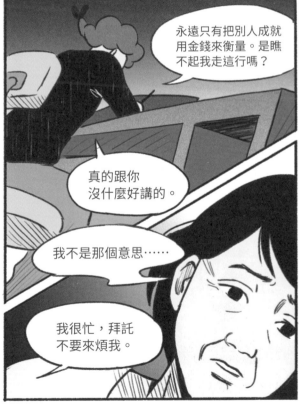

永遠只有把別人成就用金錢來衡量。是瞧不起我走這行嗎？

真的跟你沒什麼好講的。

我不是那個意思……

我很忙，拜託不要來煩我。

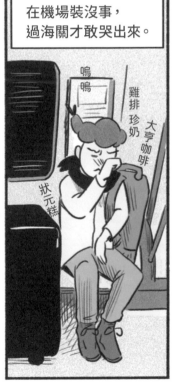

在機場裝沒事，過海關才敢哭出來。

嗚嗚

雞排 珍奶 大亨咖啡

狀元糕

總覺得被注視了

來隨便寫點東西，轉移注意力吧！！

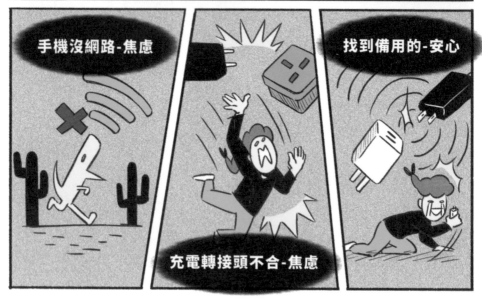

手機沒網路-焦慮

充電轉接頭不合-焦慮

找到備用的-安心

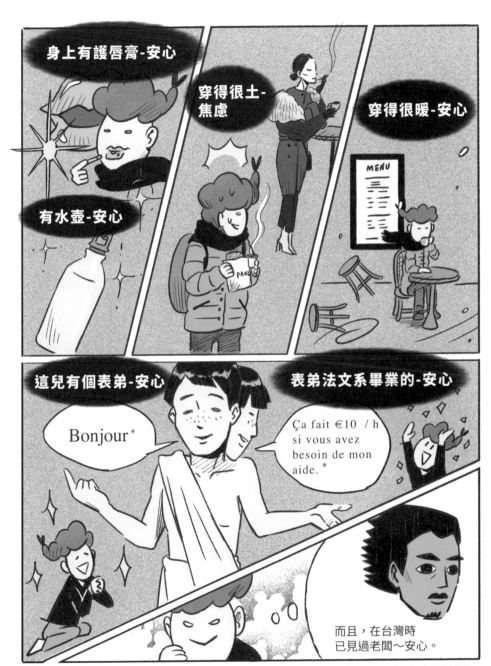

＊你好。若需要我協助，每小時十歐元。

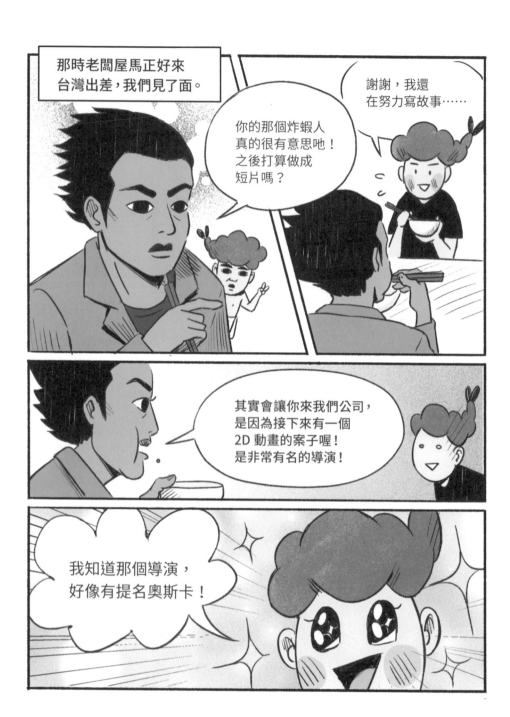

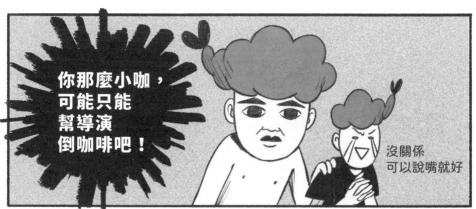

你那麼小咖，可能只能幫導演倒咖啡吧！

沒關係可以說嘴就好

到了法國，我開始遇到一些雞生蛋 - 蛋生雞的矛盾現象……

例如，拿到寄來的 SIM 卡，插入手機打算開通……

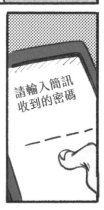

請輸入簡訊收到的密碼

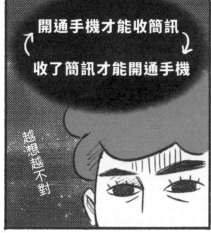

開通手機才能收簡訊

收了簡訊才能開通手機

越想越不對

要是我在荒島求生，

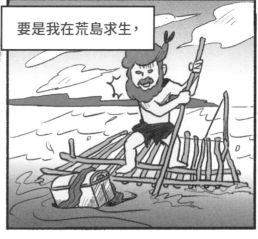

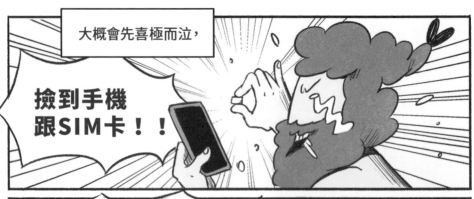

大概會先喜極而泣，

撿到手機跟SIM卡！！

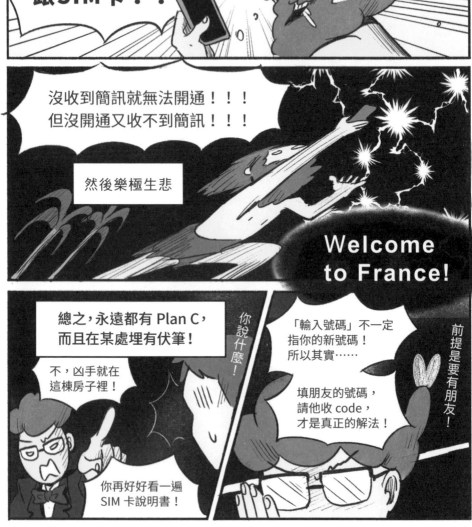

沒收到簡訊就無法開通！！！
但沒開通又收不到簡訊！！！

然後樂極生悲

Welcome to France!

總之，永遠都有 Plan C，
而且在某處埋有伏筆！

你說什麼！

「輸入號碼」不一定
指你的新號碼！
所以其實……

前提是要有朋友！

不，凶手就在
這棟房子裡！

填朋友的號碼，
請他收 code，
才是真正的解法！

你再好好看一遍
SIM 卡說明書！

治安方面——

我早已有過
不好的經驗。

2010 年，
那時還是個
無知的交換學生。

穿著顯目、背著單眼
的觀光肥羊。

在手扶梯上，
我沒特別把包包往前放。

然後就感覺
包包在動……

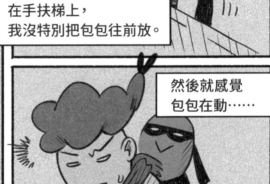

我猛一回頭，

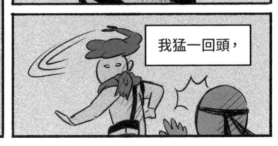

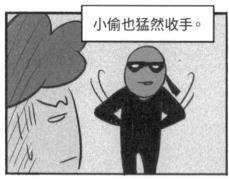

小偷也猛然收手。

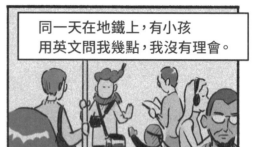

同一天在地鐵上，有小孩用英文問我幾點，我沒有理會。

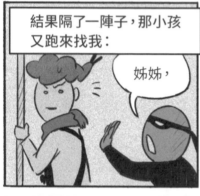

結果隔了一陣子，那小孩又跑來找我：

姊姊，

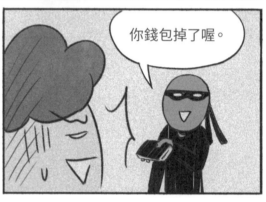

你錢包掉了喔。

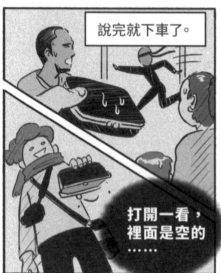

說完就下車了。

打開一看，裡面是空的……

啊不對！其實我根本沒帶錢啦！

小姐，還好嗎？

還讓車上的人關心了。

而這次，隨時看好
貴重物品，也穿得很低調。

布包是必要

就沒再發生任何不好的事情。

臉書社團可以找到各種
在巴黎遇到的可怕事情。
相比起來，我的經歷
實在沒什麼。

精彩到配飯吃

到達沒幾天，
實習就開始了。

32

BAR

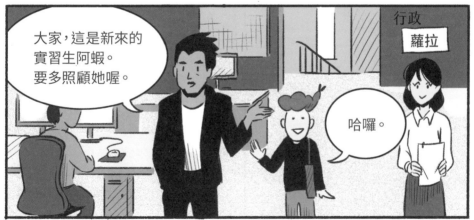

大家，這是新來的
實習生阿蝦。
要多照顧她喔。

行政
蘿拉

哈囉。

那邊那位是同期
另一個實習生。

實習生

巴斯 (19)

是金髮小鮮肉

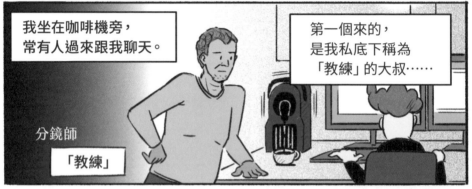

我坐在咖啡機旁，
常有人過來跟我聊天。

第一個來的，
是我私底下稱為
「教練」的大叔……

分鏡師

「教練」

剛到法國，
都還習慣嗎？

是道地的英語

還、還可以。

你想以後留在法國嗎？不
太建議喔。而且以後要去
別的國家的話，也不會有
人看得懂你的履歷。

36

?!

是時常唱衰新人的那種老鳥嗎？

你好～

製片

王維

啊！你好！之前麻煩你了～

我是給你發郵件的人。

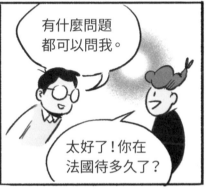

有什麼問題都可以問我。

太好了！你在法國待多久了？

……

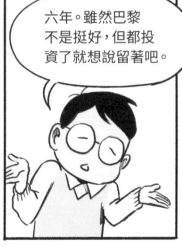

六年。雖然巴黎不是挺好，但都投資了就想說留著吧。

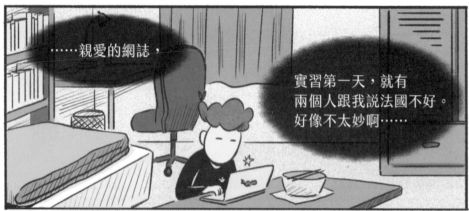

……親愛的網誌，

實習第一天，就有
兩個人跟我說法國不好。
好像不太妙啊……

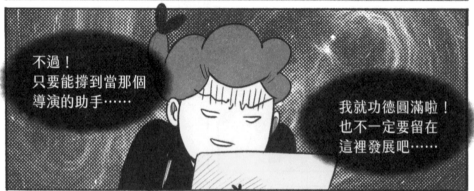

不過！
只要能撐到當那個
導演的助手……

我就功德圓滿啦！
也不一定要留在
這裡發展吧……

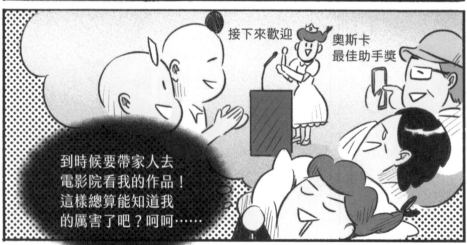

接下來歡迎

奧斯卡
最佳助手獎

到時候要帶家人去
電影院看我的作品！
這樣總算能知道我
的厲害了吧？呵呵……

3
踏上國際實習的
偉大旅程

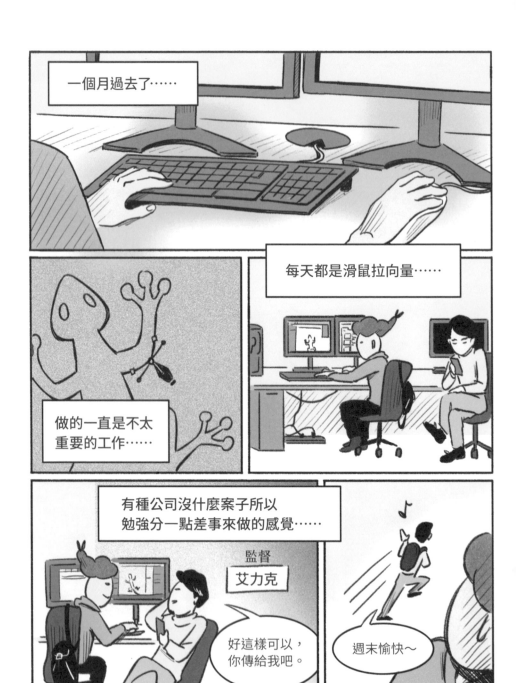

看不見自己的進步……

我真的在
正確的路上嗎……

五根雞翅。

好的。

沒做什麼卻好累……

不知如何解除那個
慢性疲勞……

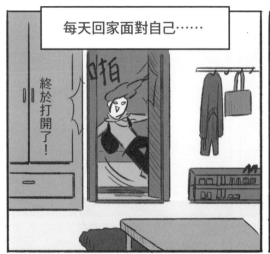

每天回家面對自己……

終於打開了！

啪

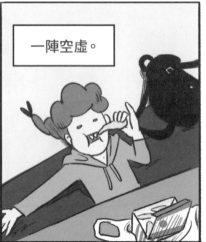

一陣空虛。

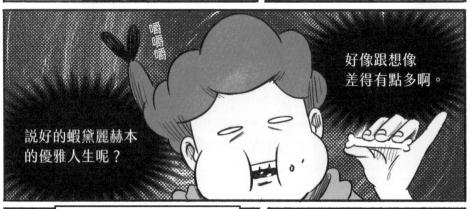

嚼嚼嚼

好像跟想像
差得有點多啊。

說好的蝦黛麗赫本
的優雅人生呢？

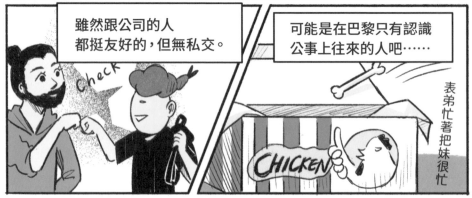

雖然跟公司的人
都挺友好的，但無私交。

Check

可能是在巴黎只有認識
公事上往來的人吧……

CHICKEN

表弟忙著把妹很忙

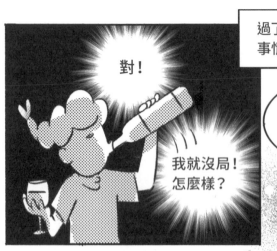

對！

我就沒局！怎麼樣？

過了一陣子，事情有了改變──

過了一陣子，事情有了改變──

CG 總監

苦哈

人體速寫？我知道呀。

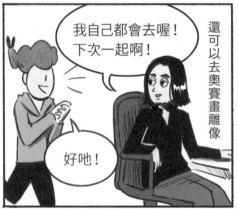

我自己都會去喔！下次一起啊！

還可以去奧賽畫雕像

好吧！

奧賽美術館

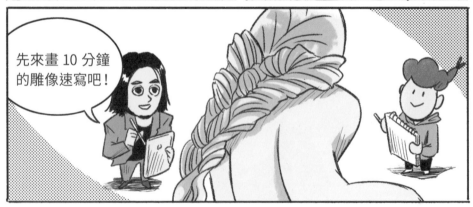

先來畫 10 分鐘的雕像速寫吧！

46

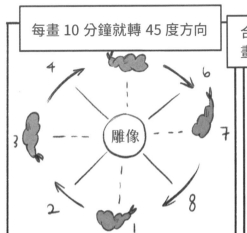

每畫 10 分鐘就轉 45 度方向

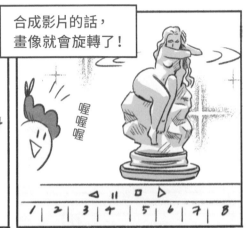

合成影片的話，
畫像就會旋轉了！

喔喔喔

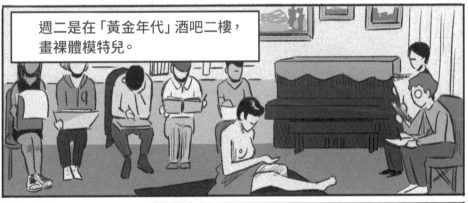

週二是在「黃金年代」酒吧二樓，
畫裸體模特兒。

一共是八歐。

喝酒畫圖
線條變得好放鬆～

SANTÉ

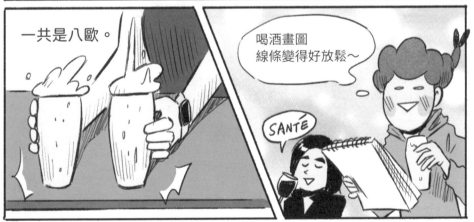

苦哈很愛講他愛金髮妹的事情。

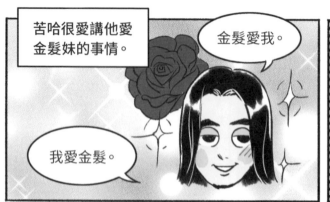

金髮愛我。

我愛金髮。

本來還以為他講幹話……

結果有天畫室出現了新的金髮妹子，

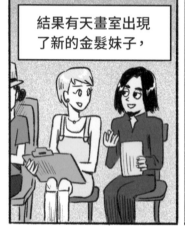

兩人就閃電交往了！！

佩服佩服

好幸福～今天這桌算我的！

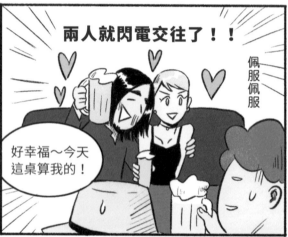

但是，也很快就閃電分手。
好一陣子都沒有在畫室看到苦哈。

休息15分鐘。

今天又沒有認識的人來……

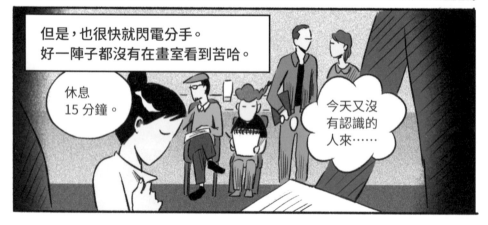

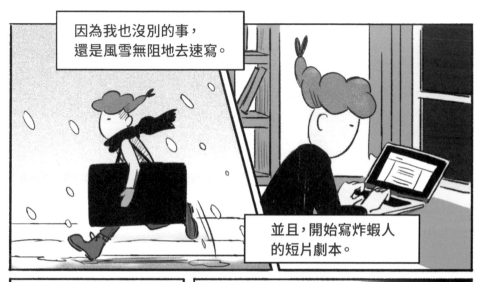

因為我也沒別的事，
還是風雪無阻地去速寫。

並且，開始寫炸蝦人
的短片劇本。

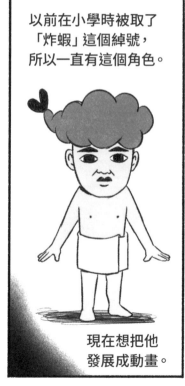

以前在小學時被取了
「炸蝦」這個綽號，
所以一直有這個角色。

現在想把他
發展成動畫。

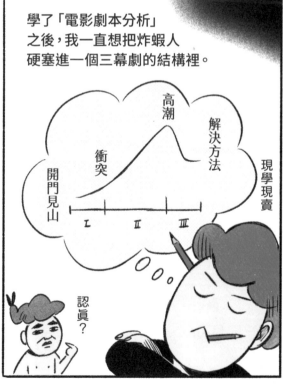

學了「電影劇本分析」
之後，我一直想把炸蝦人
硬塞進一個三幕劇的結構裡。

高潮

解決方法

衝突

開門見山

現學現賣

認員？

I　　II　　III

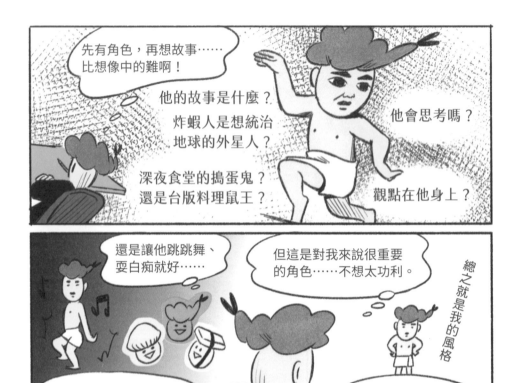

先有角色，再想故事……
比想像中的難啊！

他的故事是什麼？
炸蝦人是想統治
地球的外星人？

他會思考嗎？

深夜食堂的搗蛋鬼？
還是台版料理鼠王？

觀點在他身上？

還是讓他跳跳舞、
耍白痴就好……

但這是對我來說很重要
的角色……不想太功利。

總之就是我的風格

不然畫一大堆料理
角色，出商品變現！

而且風格既不商業也不
藝術，不上不下的……

他想要什麼？
需要什麼？

我想要什麼？
我需要什麼呢……

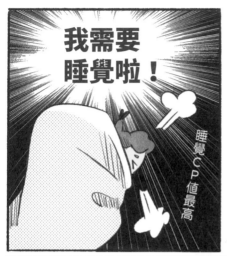

我需要睡覺啦!

睡覺CP值最高

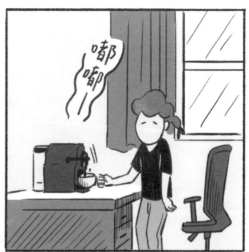

嘟嘟

這實習可能就這樣了吧……

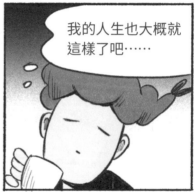

我的人生也大概就這樣了吧……

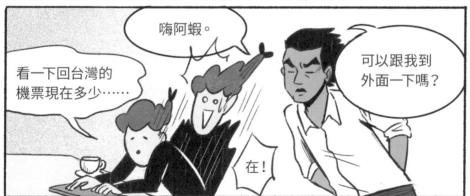

嗨阿蝦。

看一下回台灣的機票現在多少……

可以跟我到外面一下嗎?

在!

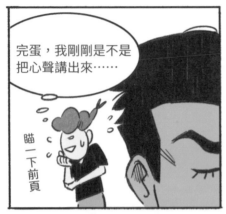

完蛋，我剛剛是不是把心聲講出來……

瞄一下前頁

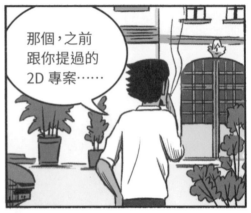

那個，之前跟你提過的2D專案……

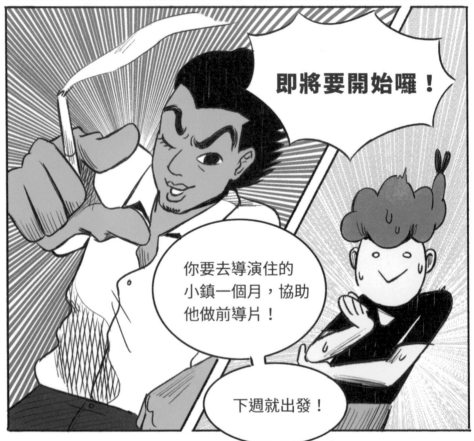

即將要開始囉！

你要去導演住的小鎮一個月，協助他做前導片！

下週就出發！

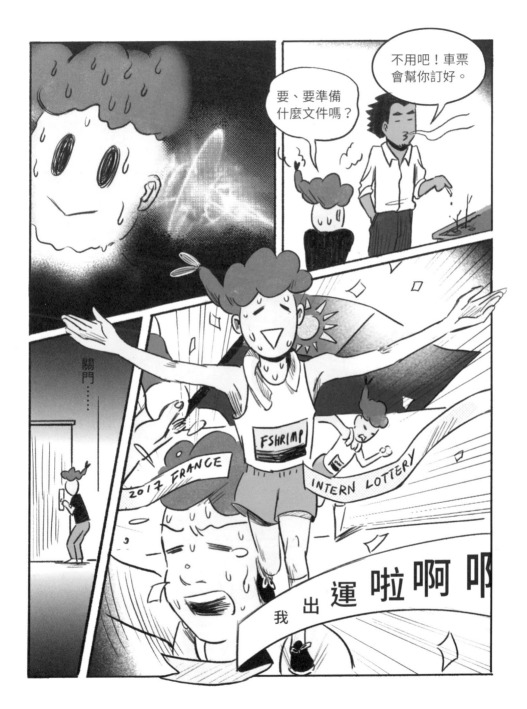

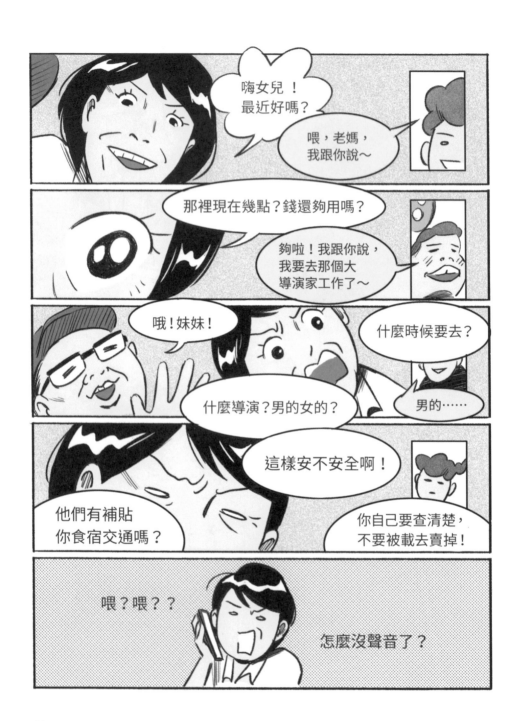

4
跑起來就對了

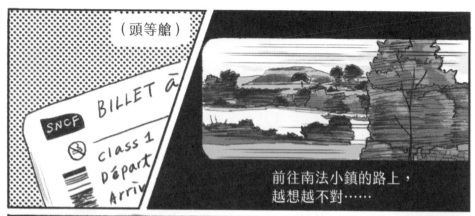

（頭等艙）

前往南法小鎮的路上，
越想越不對……

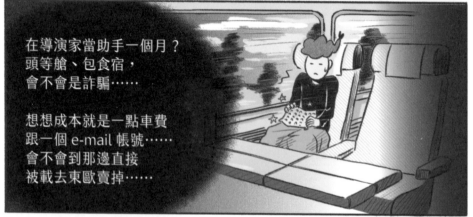

在導演家當助手一個月？
頭等艙、包食宿，
會不會是詐騙……

想想成本就是一點車費
跟一個 e-mail 帳號……
會不會到那邊直接
被載去東歐賣掉……

對了，我
連導演長
什麼樣子都
不知道……

啪

15 > 18

感覺很嚴肅……！

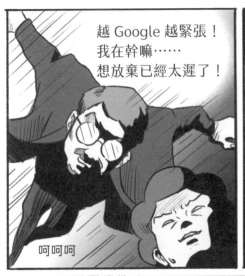

越 Google 越緊張！
我在幹嘛⋯⋯
想放棄已經太遲了！

呵呵呵

不行，阿蝦代表隊！
拿出客家人的勇氣來！
祖先在冥冥之中
看著你啊！

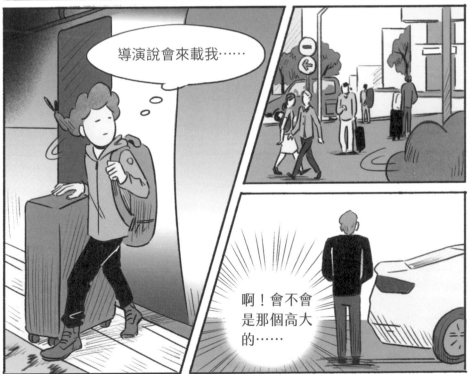

導演說會來載我⋯⋯

啊！會不會
是那個高大
的⋯⋯

介紹一下自己吧，你來法國多久了呢？

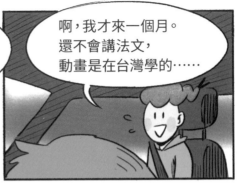

啊，我才來一個月。還不會講法文，動畫是在台灣學的……

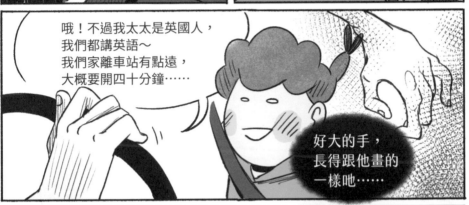

哦！不過我太太是英國人，我們都講英語～我們家離車站有點遠，大概要開四十分鐘……

好大的手，長得跟他畫的一樣吔……

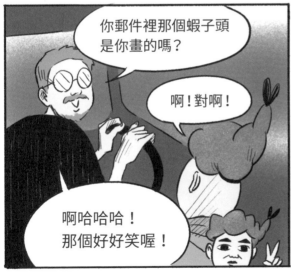

你郵件裡那個蝦子頭是你畫的嗎？

啊！對啊！

啊哈哈哈！那個好好笑喔！

遠方的祖厝在發光

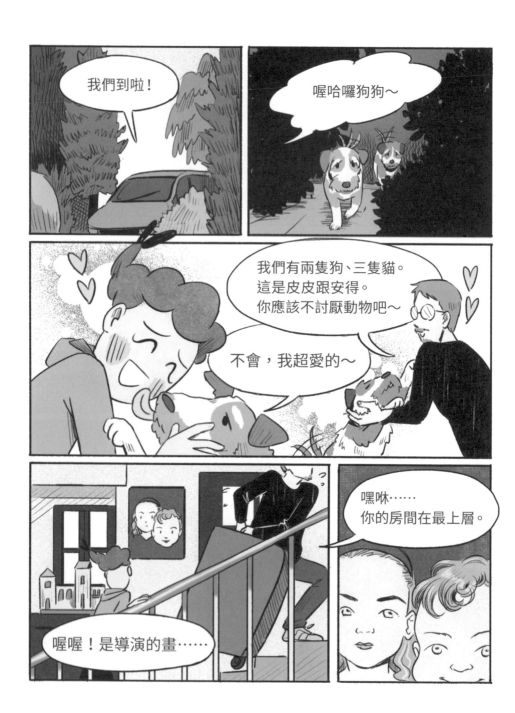

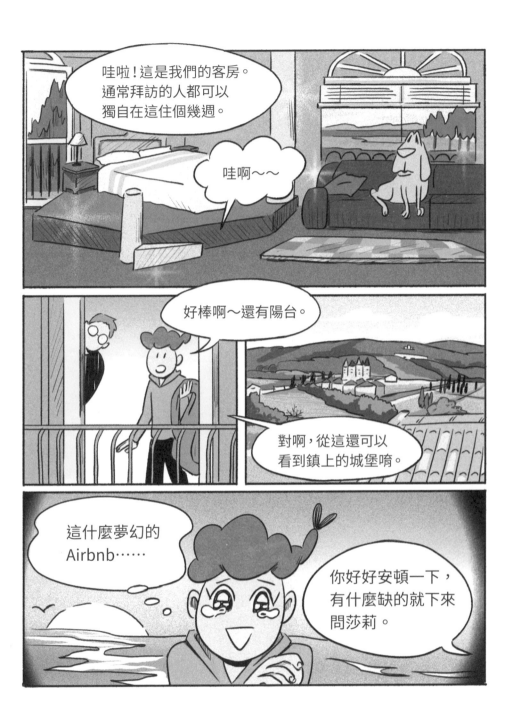

想到了！今天有一項任務要給你。

你可以陪我兒子看《侏羅紀公園》嗎？我要去打羽球。

哈囉

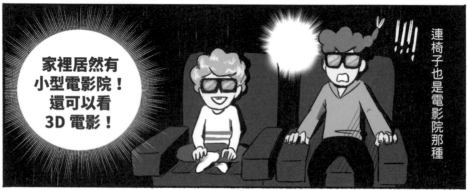

家裡居然有小型電影院！還可以看3D電影！

連椅子也是電影院那種

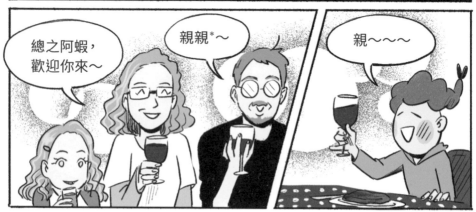

總之阿蝦，歡迎你來～

親親*～

親～～～

*乾杯之意

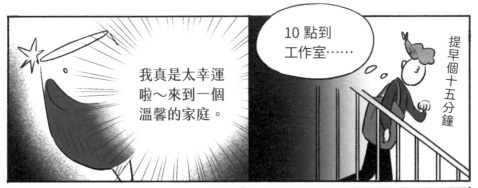

提早個十五分鐘

10 點到工作室……

我真是太幸運啦～來到一個溫馨的家庭。

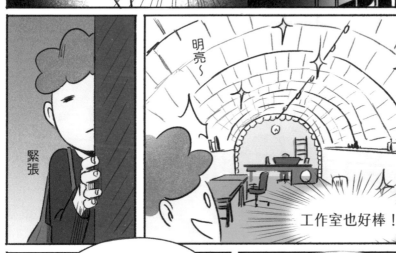

緊張

明亮～

工作室也好棒！

早安阿蝦～睡得好嗎？

啊！導演已經在那了

坐這吧，可以安裝一下器材。

好的～

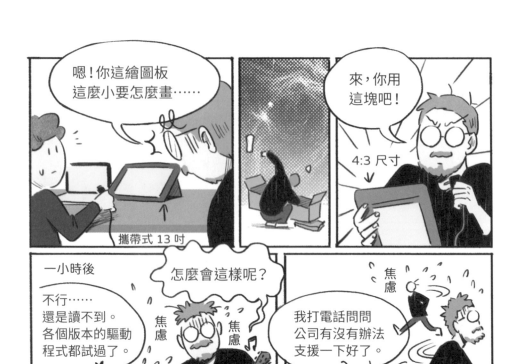

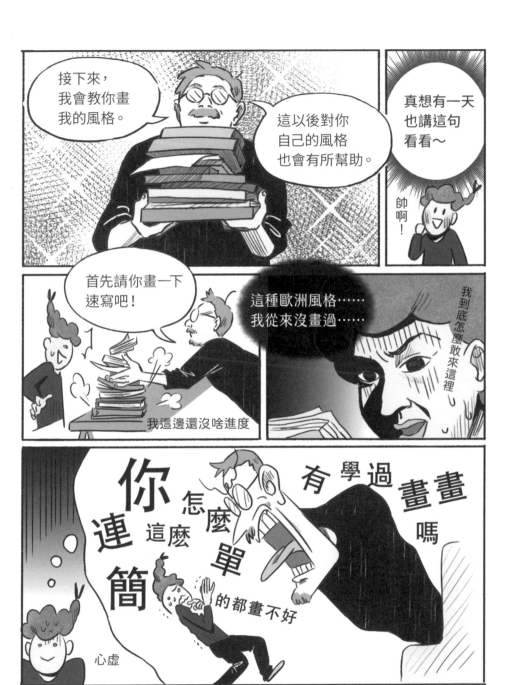

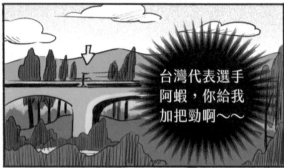

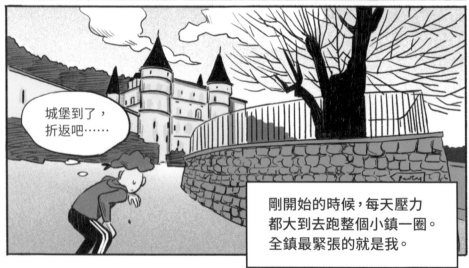

然後，晚上再偷偷
回工作室繼續練功……

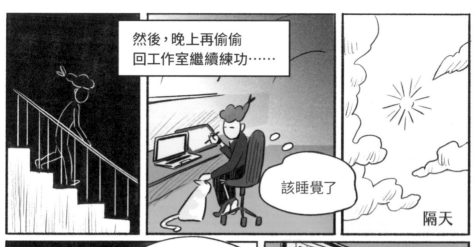

該睡覺了

隔天

導演那個……
你要看一下我畫
的速寫嗎？

嗯？好啊。

工作中的
表情很可怕

喵

我瞧瞧……

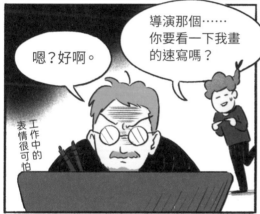

眉頭深鎖

嗯……

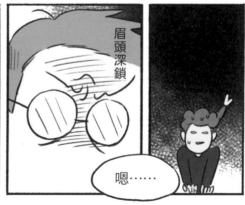

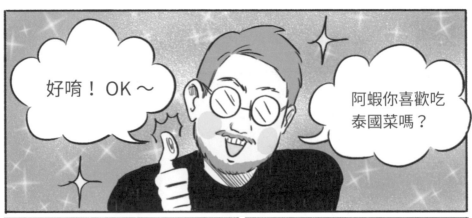

好唭！OK～

阿蝦你喜歡吃泰國菜嗎？

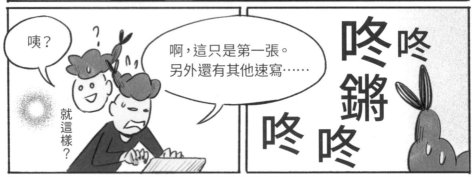

咦？

啊，這只是第一張。另外還有其他速寫……

就這樣？

咚咚鏘咚咚咚！

人呢

吧～週末就是要去吃可雅～他們的咖哩雞很好吃！

咚咚鏘

完全窮緊張了……！

5

台灣選手阿蝦

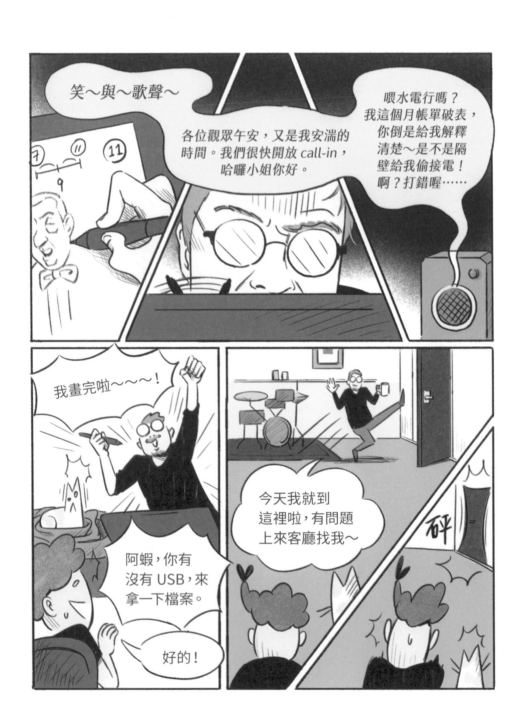

喔喔！！

作為助手的第一個鏡頭，是餐桌上兩個主要角色的對談。

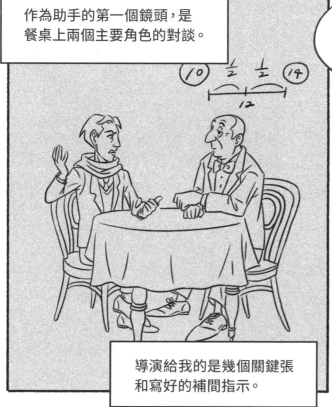

導演給我的是幾個關鍵張和寫好的補間指示。

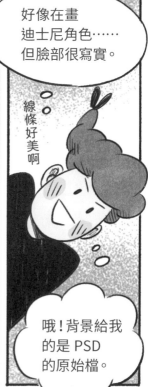

好像在畫迪士尼角色……但臉部很寫實。

線條好美啊

哦！背景給我的是 PSD 的原始檔。

＊顧及電影版權，有些許更改設定。

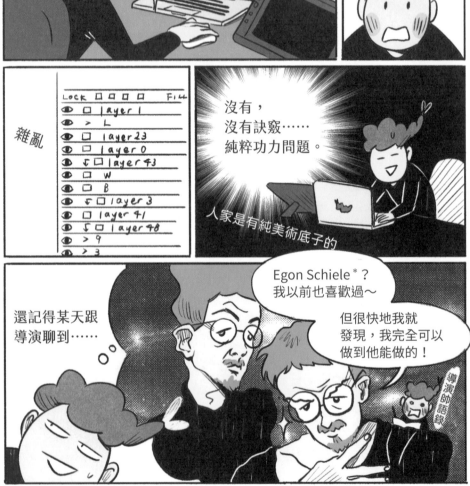

*Egon Schiele：艾貢 席勒（1890－1918），奧地利畫家。

雖然叫「2D」（平面）動畫，
其實是用平面的視覺模式
表達立體空間。

不過，高明的作畫
結果只是「讓觀眾
忘記在看動畫」。

當你用高超的畫技表達
出完美的立體感時，
得到的結果只是
「沒有感覺哪裡不對勁」。

並不會有人
幫你鼓掌。

跟畫家類似，現實世界的
立體感透過動畫師的視角，
用繪畫方式表達出來。

即使如此，要達到「沒什麼不對勁」
已經相當不容易。

首先必須掌握物體的質量，
否則不同角度來看就會不斷變形。

然後是線條的「筆韻」，
也就是用線條的輕重顯示
明暗或想要強調的部位。

最後必須看整個畫面，
讓每格都是一幅完整的畫。

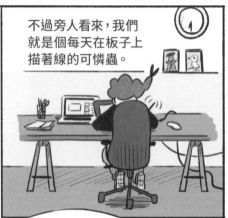

不過旁人看來，我們就是個每天在板子上描著線的可憐蟲。

嗯……

角色靜止的時候，煮得好像有點過火了……

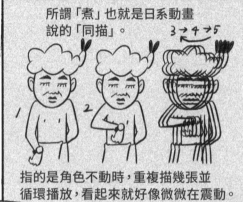

所謂「煮」也就是日系動畫說的「同描」。

指的是角色不動時，重複描幾張並循環播放，看起來就好像微微在震動。

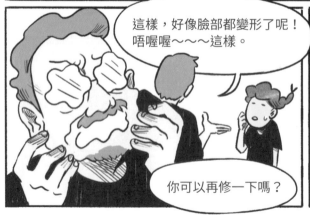

這樣，好像臉部都變形了呢！唔喔喔～～～這樣。

你可以再修一下嗎？

畫功跟導演差太多，連描都描不好……

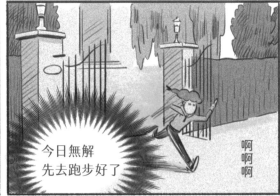

今日無解
先去跑步好了

啊
啊
啊

啊……

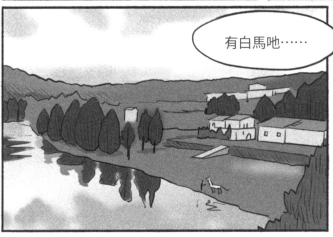

有白馬吔……

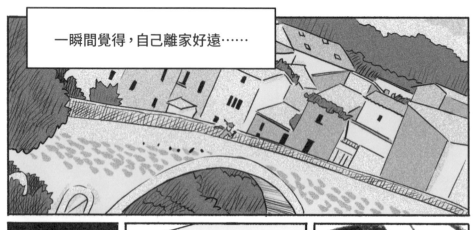

一瞬間覺得，自己離家好遠……

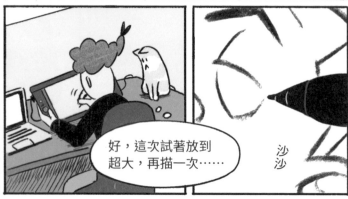

好，這次試著放到
超大，再描一次……

沙沙

隔天

但還是動
太大了。

有好一點。

好的，我再
重畫看看。

沮喪……

啊？

阿蝦，你會
打羽球嗎？

這什麼情況?!

好好打喔,打太差的話最後只能跟那些難民一組!

他們很不會打!

這發言妥當嗎

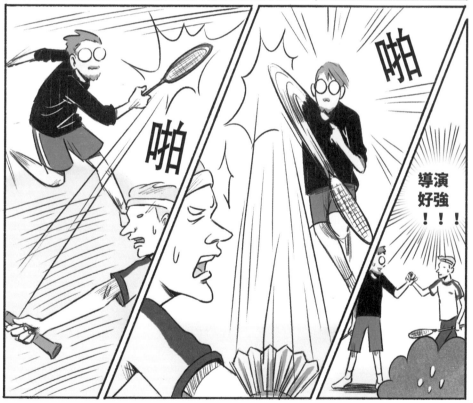

啪

啪

導演好強!!!

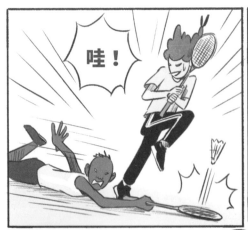

哇！

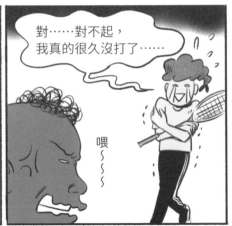

對……對不起，
我真的很久沒打了……

喂～～～

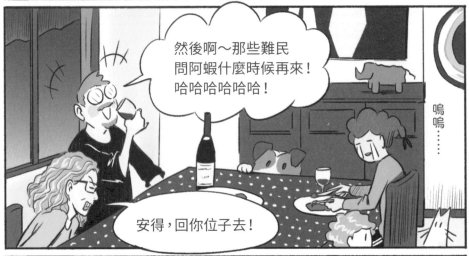

然後啊～那些難民
問阿蝦什麼時候再來！
哈哈哈哈哈哈！

安得，回你位子去！

嗚嗚……

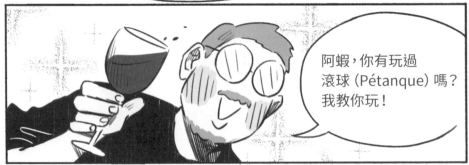

阿蝦，你有玩過
滾球（Pétanque）嗎？
我教你玩！

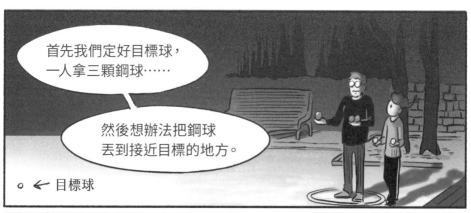

首先我們定好目標球，一人拿三顆鋼球……

然後想辦法把鋼球丟到接近目標的地方。

○ ← 目標球

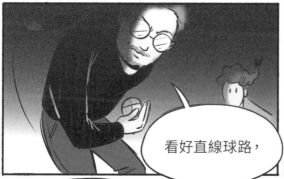

看好直線球路，

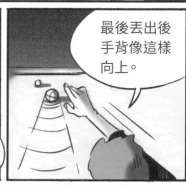

最後丟出後手背像這樣向上。

很好！
第一球就很近！

喔喔喔！
這球更近！

天啊！
你手感很強吔！
真的沒玩過嗎?!

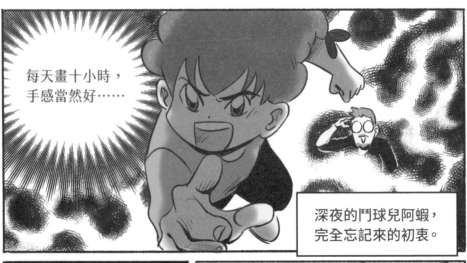

每天畫十小時，
手感當然好⋯⋯

深夜的鬥球兒阿蝦，
完全忘記來的初衷。

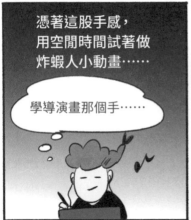

憑著這股手感，
用空閒時間試著做
炸蝦人小動畫⋯⋯

學導演畫那個手⋯⋯

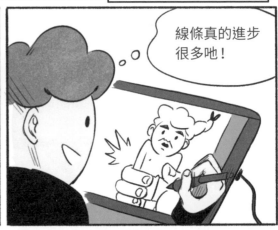

線條真的進步
很多吧！

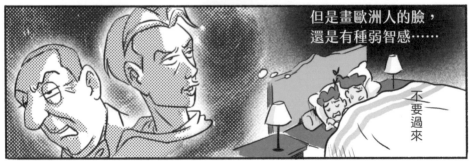

但是畫歐洲人的臉，
還是有種弱智感⋯⋯

不要過來

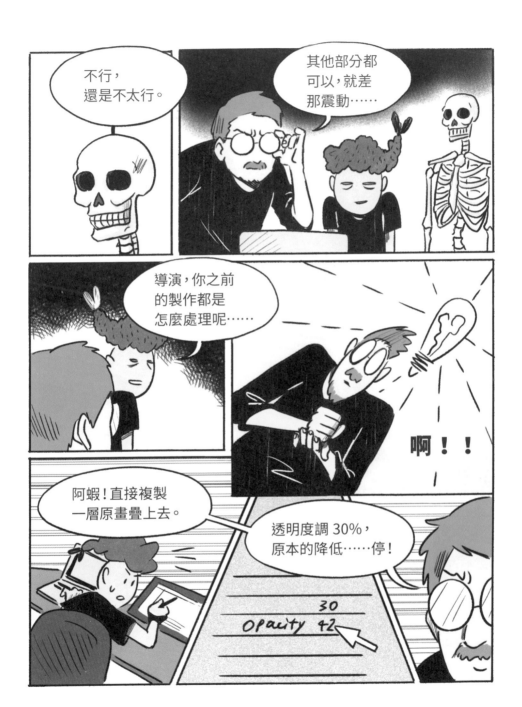

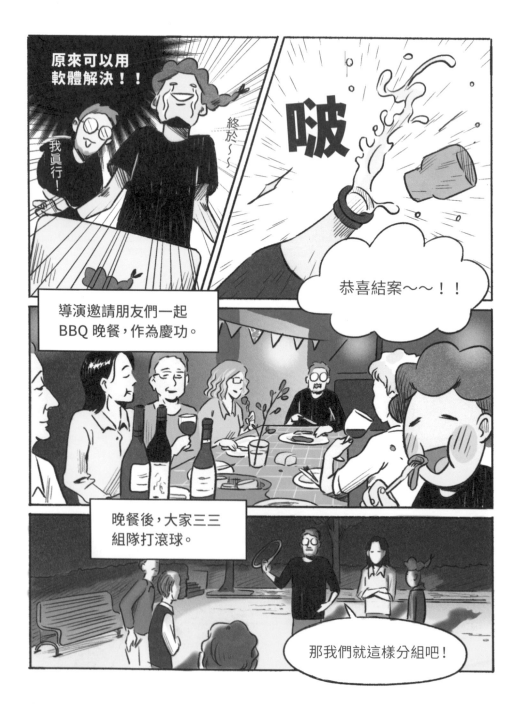

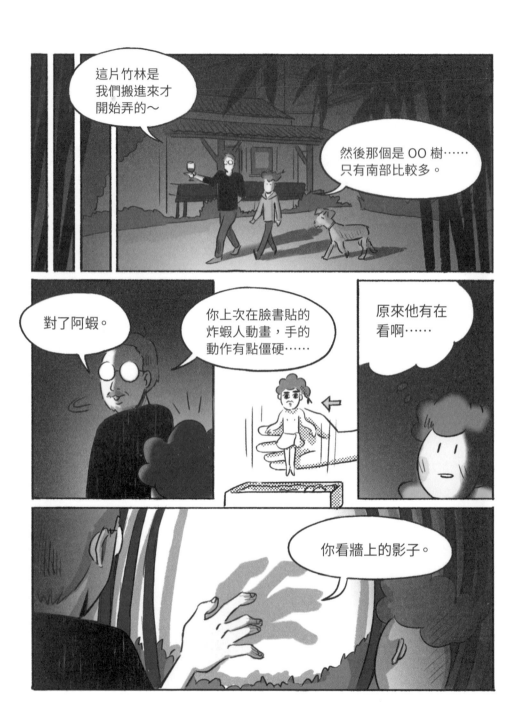

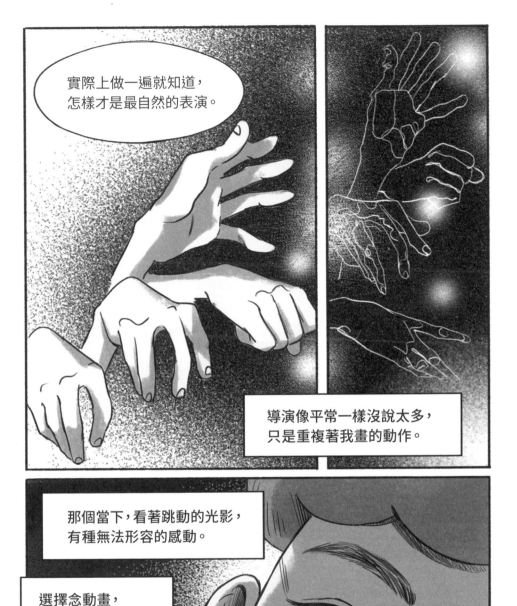

實際上做一遍就知道，
怎樣才是最自然的表演。

導演像平常一樣沒說太多，
只是重複著我畫的動作。

那個當下，看著跳動的光影，
有種無法形容的感動。

選擇念動畫，
真是太棒了啊⋯⋯

6
毛病很多的保羅弟弟

回到巴黎——

喔喔！阿蝦回來啦！

一切都還順利嗎？

很好，託你們的福。

check

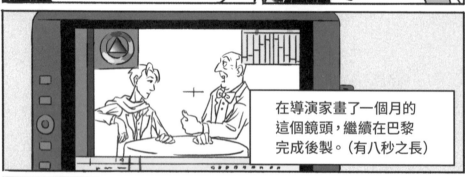

在導演家畫了一個月的這個鏡頭，繼續在巴黎完成後製。（有八秒之長）

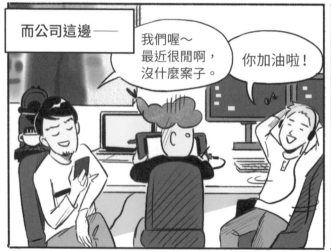

而公司這邊——

我們喔～最近很閒啊，沒什麼案子。

你加油啦！

有種孤軍奮戰的感覺。

沙沙

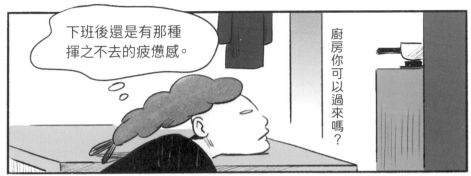

下班後還是有那種揮之不去的疲憊感。

廚房你可以過來嗎？

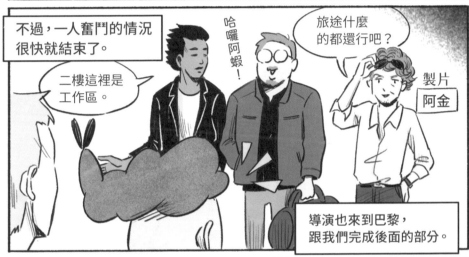

不過，一人奮鬥的情況很快就結束了。

哈囉阿蝦！

二樓這裡是工作區。

旅途什麼的都還行吧？

製片 阿金

導演也來到巴黎，跟我們完成後面的部分。

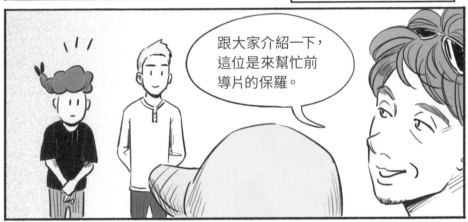

跟大家介紹一下，這位是來幫忙前導片的保羅。

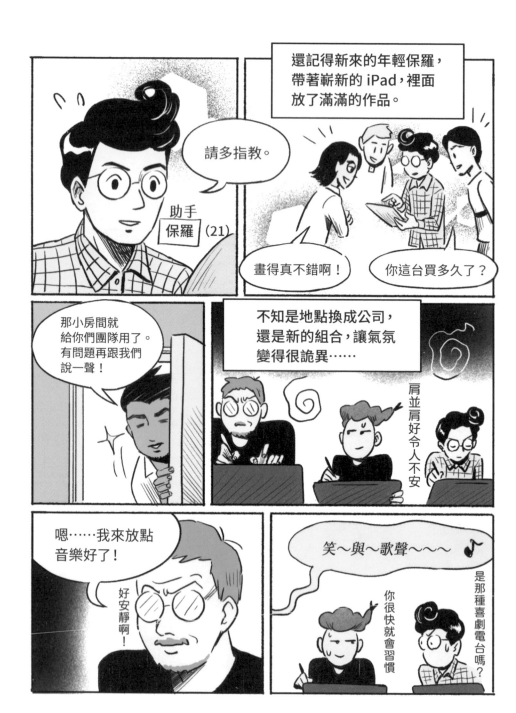

保羅擅長畫畫，但不熟軟體。
一有問題就跑來問我。

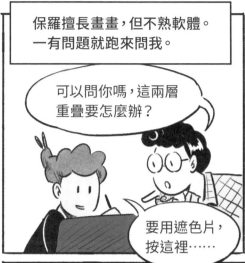

可以問你嗎，這兩層
重疊要怎麼辦？

要用遮色片，
按這裡……

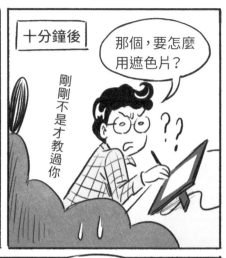

十分鐘後

那個，要怎麼
用遮色片？

剛剛不是才教過你

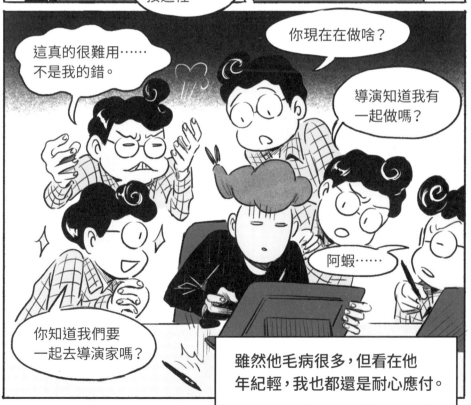

你現在在做啥？

這真的很難用……
不是我的錯。

導演知道我有
一起做嗎？

阿蝦……

你知道我們要
一起去導演家嗎？

雖然他毛病很多，但看在他
年紀輕，我也都還是耐心應付。

導演也時常有脫線時刻。

注視～～

猛轉頭

......

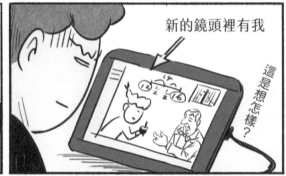

新的鏡頭裡有我

這是想怎樣？

注視2

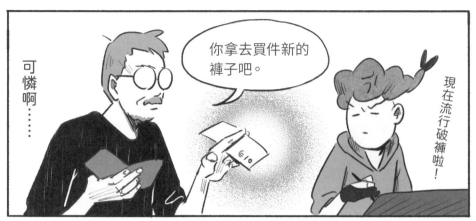

可憐啊……

你拿去買件新的褲子吧。

現在流行破褲啦！

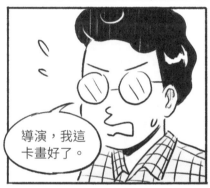

導演，我這卡畫好了。

……這個不能用。

二次打擊

阿蝦，這卡換你來畫！不然損失太多時間。

咦

因為沒別的鏡頭，保羅某天就不來了。

什麼狀況？

Cheers

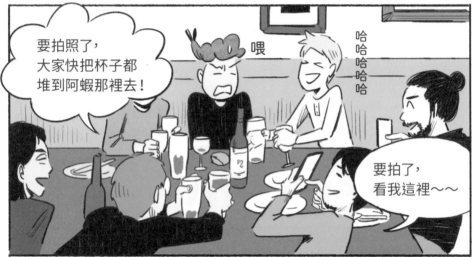

要拍照了，大家快把杯子都堆到阿蝦那裡去！

喂

哈哈哈哈哈哈

要拍了，看我這裡～～

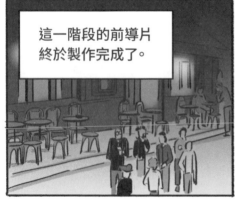

這一階段的前導片終於製作完成了。

阿蝦。

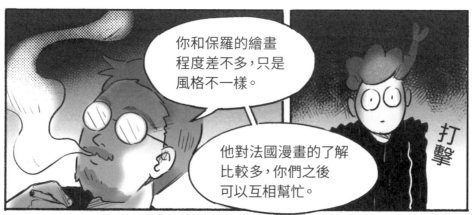

你和保羅的繪畫
程度差不多,只是
風格不一樣。

他對法國漫畫的了解
比較多,你們之後
可以互相幫忙。

打擊

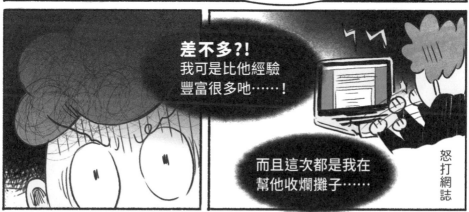

差不多?!
我可是比他經驗
豐富很多吔……!

而且這次都是我在
幫他收爛攤子……

怒打網誌

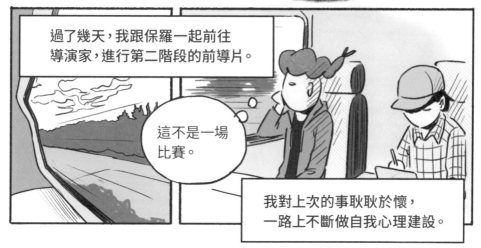

過了幾天,我跟保羅一起前往
導演家,進行第二階段的前導片。

這不是一場
比賽。

我對上次的事耿耿於懷,
一路上不斷做自我心理建設。

而且真的畫得不錯

他好像真的時時刻刻都在畫畫……

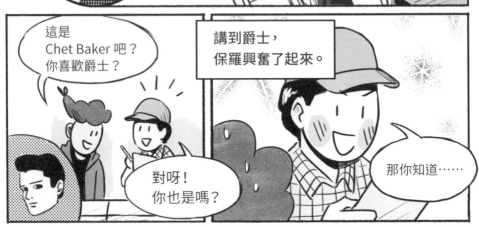

這是 Chet Baker 吧？你喜歡爵士？

對呀！你也是嗎？

講到爵士，保羅興奮了起來。

那你知道……

兩小時後

喔對了！還忘記這個，你知不知道……

戳到某種知識的黑洞

好了我都沒聽過，你直接說下去吧！

這年輕人對美國 30、40 年代有種超齡的狂熱。

你到底幾歲啊？

那張專輯的錄音還不是最棒的版本……

第二階段開始了。新增了一些鏡頭，我負責動畫、保羅負責上色與背景。

先生説用「老二」當密碼吧，太太回：不行，太短！
（罐頭笑聲）

笑～與歌聲～
有個太太幫她老公裝電腦，要求輸入新的 Wi-Fi 密碼……

逐漸了解保羅後，我們變得無話不聊，整天黏在一起。
（小鎮也沒別的地方能去）

中午吃飯時他也很熱心地教我說法文。

...jambe de poulet?

Presque, mais non.

我們約好要在 Instagram 開始每日更新。
那陣子輸出量增多，都是受到他的鼓勵。

103

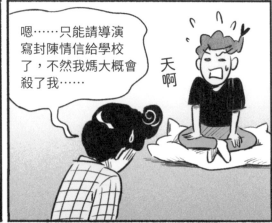

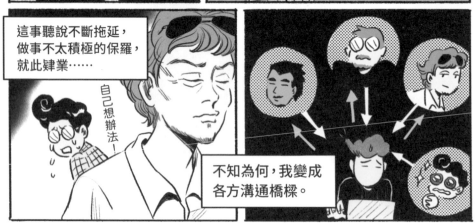

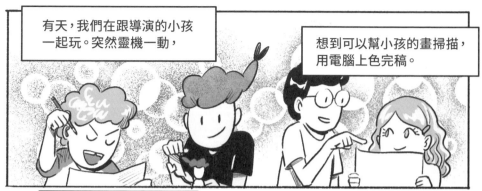

有天，我們在跟導演的小孩一起玩。突然靈機一動，

想到可以幫小孩的畫掃描，用電腦上色完稿。

我和保羅各負責一張。

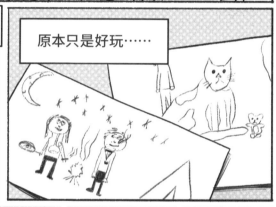

原本只是好玩……

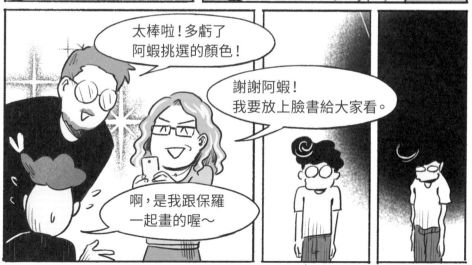

太棒啦！多虧了阿蝦挑選的顏色！

謝謝阿蝦！
我要放上臉書給大家看。

啊，是我跟保羅
一起畫的喔～

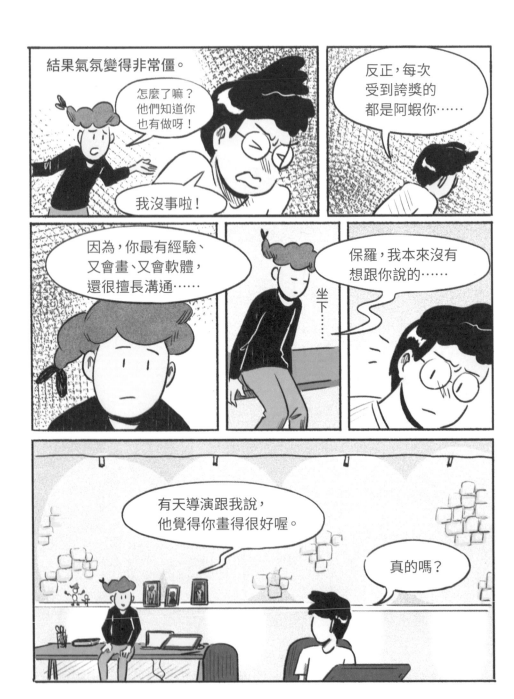

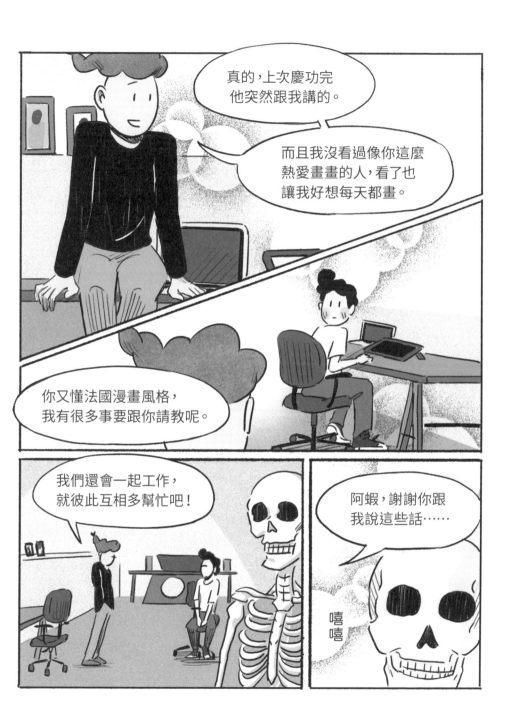

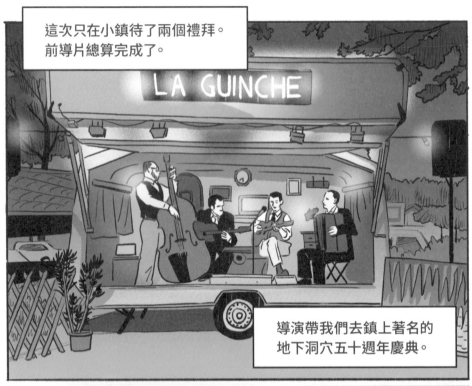

這次只在小鎮待了兩個禮拜。
前導片總算完成了。

導演帶我們去鎮上著名的
地下洞穴五十週年慶典。

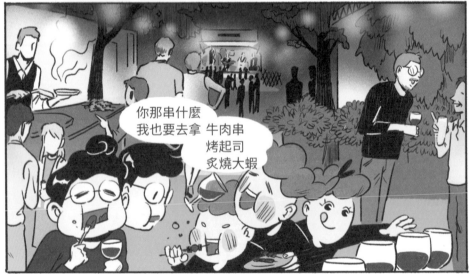

你那串什麼
我也要去拿 牛肉串
烤起司
炙燒大蝦

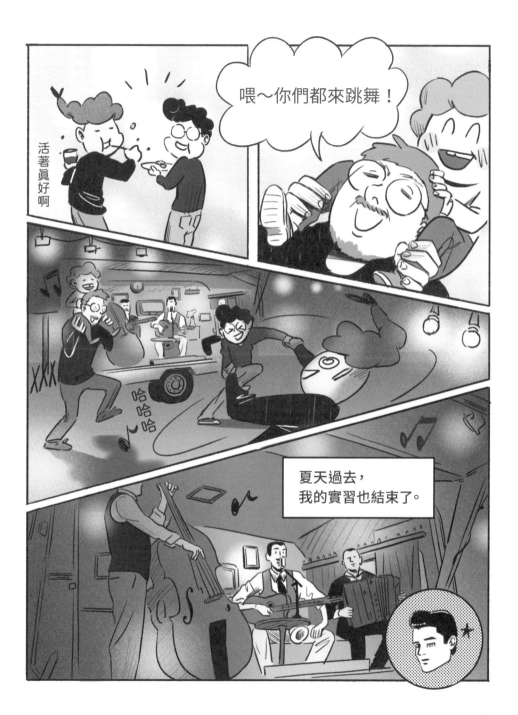

喂～你們都來跳舞！

活著真好啊

哈哈哈

夏天過去，
我的實習也結束了。

7
來自江湖前輩的
成功箴言

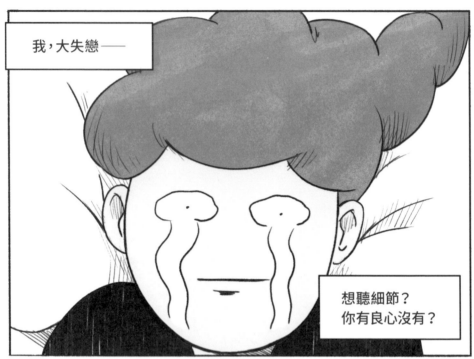

我，大失戀──

想聽細節？
你有良心沒有？

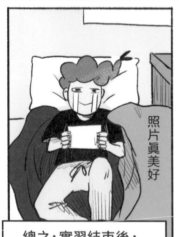

照片真美好

總之，實習結束後，
我回到台灣短暫
休息了幾週。

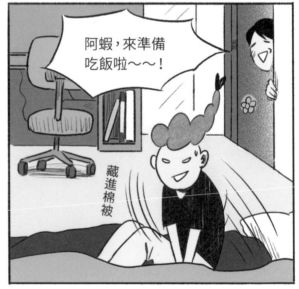

阿蝦，來準備
吃飯啦～～！

藏進棉被

時間好像凍結在我離開時。
回來後我與一切迅速接軌，
什麼都沒改變⋯⋯

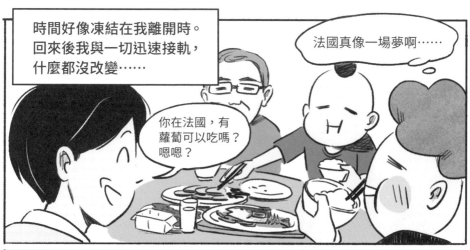

法國真像一場夢啊⋯⋯

你在法國，有
蘿蔔可以吃嗎？
嗯嗯？

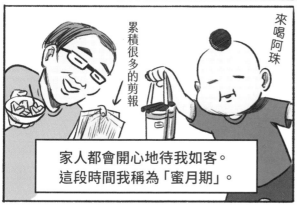

來喝阿珠

累積很多的剪報

家人都會開心地待我如客。
這段時間我稱為「蜜月期」。

我呢，努力把出國
沒吃到的趕緊補上。

台灣美食難波萬～～

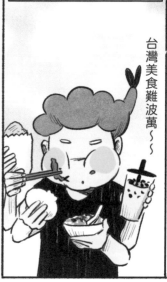

也就是說，以往住在
一起的情緒會暫時消失。

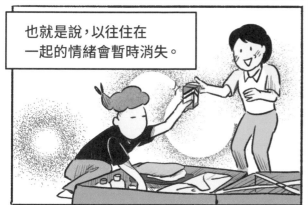

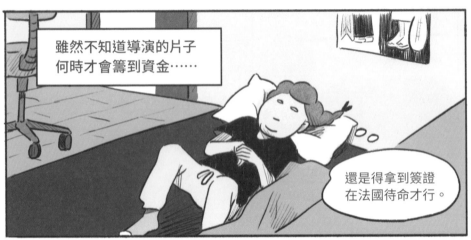

雖然不知道導演的片子
何時才會籌到資金⋯⋯

還是得拿到簽證
在法國待命才行。

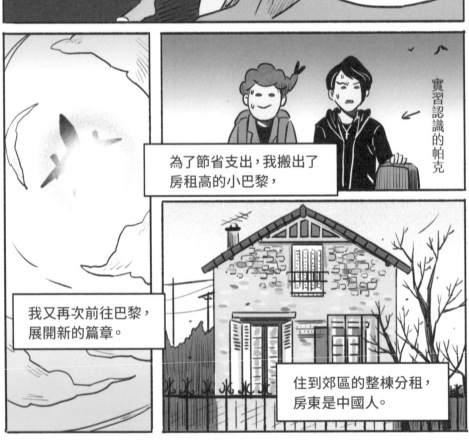

為了節省支出，我搬出了
房租高的小巴黎，

實習認識的帕克

我又再次前往巴黎，
展開新的篇章。

住到郊區的整棟分租，
房東是中國人。

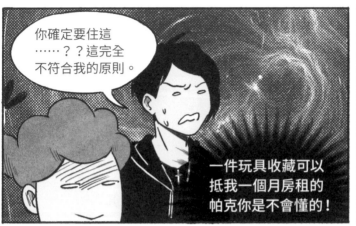

你確定要住這……？？這完全不符合我的原則。

一件玩具收藏可以抵我一個月房租的帕克你是不會懂的！

我就不進去嘍～

感謝～

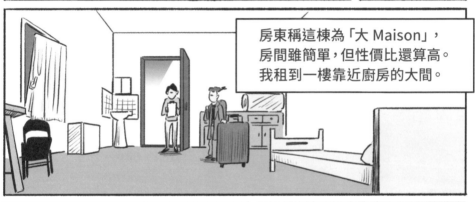

房東稱這棟為「大 Maison」，房間雖簡單，但性價比還算高。我租到一樓靠近廚房的大間。

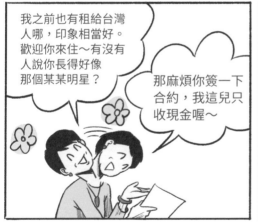

我之前也有租給台灣人哪，印象相當好。歡迎你來住～有沒有人說你長得好像那個某某明星？

那麻煩你簽一下合約，我這兒只收現金喔～

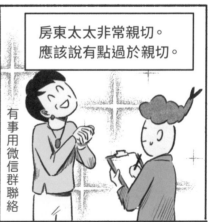

房東太太非常親切。應該說有點過於親切。

有事用微信群聯絡

把行李攤開了

把自己的束西擺好，
感覺也還行嘛～

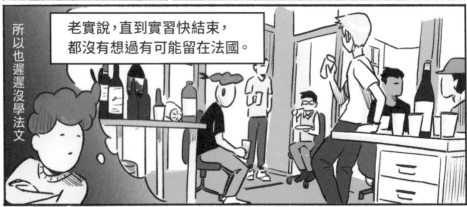

所以也遲遲沒學法文

老實說，直到實習快結束，
都沒有想過有可能留在法國。

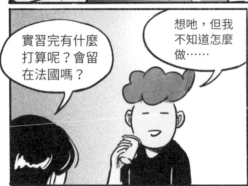

實習完有什麼
打算呢？會留
在法國嗎？

想吧，但我
不知道怎麼
做……

這你就要問王維啦！

抓過來

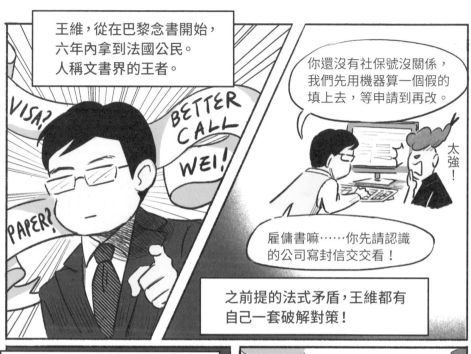

王維，從在巴黎念書開始，六年內拿到法國公民。人稱文書界的王者。

VISA?

BETTER CALL WEI!

PAPER?

你還沒有社保號沒關係，我們先用機器算一個假的填上去，等申請到再改。

太強！

雇傭書嘛……你先請認識的公司寫封信交交看！

之前提的法式矛盾，王維都有自己一套破解對策！

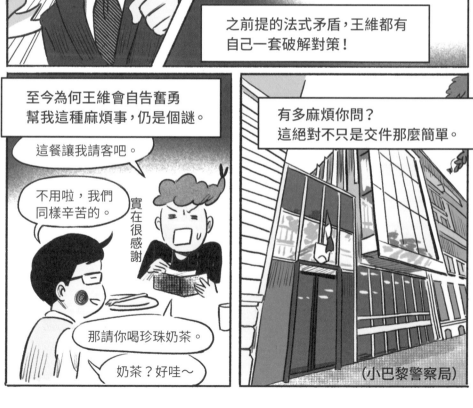

至今為何王維會自告奮勇幫我這種麻煩事，仍是個謎。

這餐讓我請客吧。

不用啦，我們同樣辛苦的。

實在很感謝

那請你喝珍珠奶茶。

奶茶？好哇～

有多麻煩你問？這絕對不只是交件那麼簡單。

(小巴黎警察局)

117

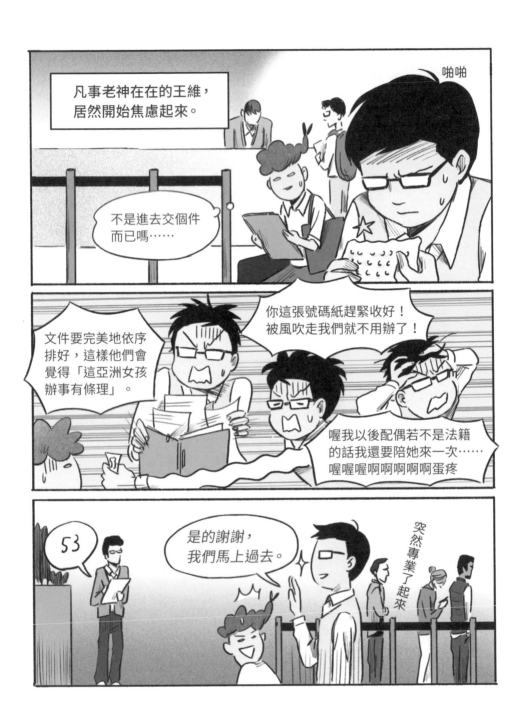

等一下我來答就好，千千萬萬不可以講英文！跟我複述一遍！

不⋯⋯不可以講英文。

她具體來說是做什麼的？

這位小姐是做電影相關的圖像設計。資料裡也有附上作品集。

人才護照的話，合作意向書不行。一定要合約。下次來補件要交三份過來。

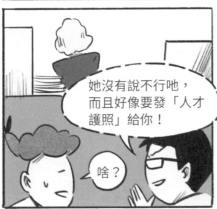

她沒有說不行吔，而且好像要發「人才護照」給你！

啥？

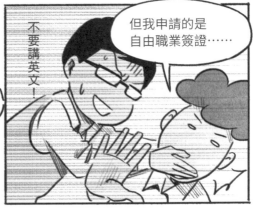

不要講英文！

但我申請的是自由職業簽證⋯⋯

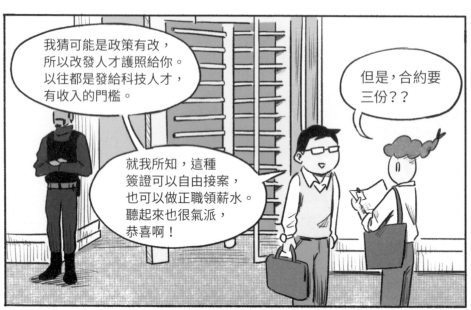

我猜可能是政策有改，所以改發人才護照給你。以往都是發給科技人才，有收入的門檻。

但是，合約要三份？？

就我所知，這種簽證可以自由接案，也可以做正職領薪水。聽起來也很氣派，恭喜啊！

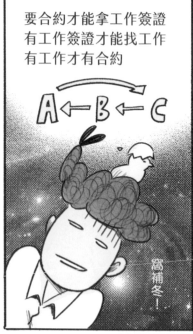

要合約才能拿工作簽證
有工作簽證才能找工作
有工作才有合約

A ← B ← C

窩補冬！

總之就先找吧。

維式聳肩

無論如何，我開始了寒冬中的求職生活……

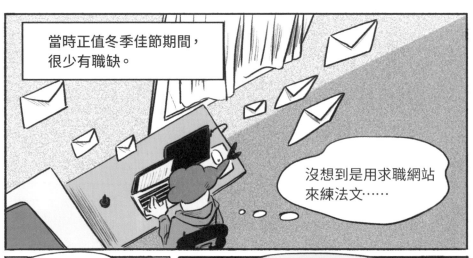

當時正值冬季佳節期間，
很少有職缺。

沒想到是用求職網站
來練法文⋯⋯

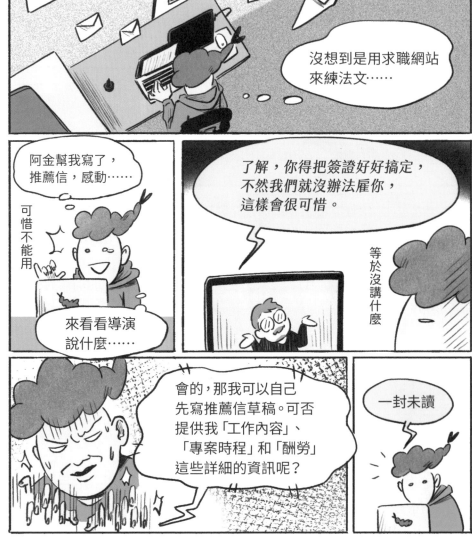

阿金幫我寫了，
推薦信，感動⋯⋯

可惜不能用

來看看導演
說什麼⋯⋯

了解，你得把簽證好好搞定，
不然我們就沒辦法雇你，
這樣會很可惜。

等於沒講什麼

會的，那我可以自己
先寫推薦信草稿。可否
提供我「工作內容」、
「專案時程」和「酬勞」
這些詳細的資訊呢？

一封未讀

121

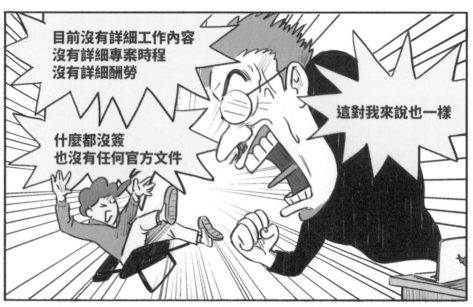

目前沒有詳細工作內容
沒有詳細專案時程
沒有詳細酬勞

什麼都沒簽
也沒有任何官方文件

這對我來說也一樣

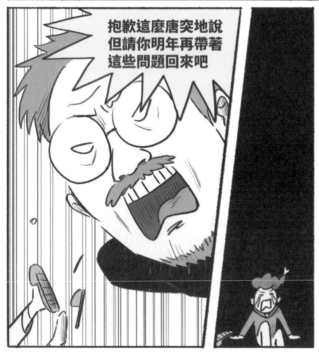

抱歉這麼唐突地說
但請你明年再帶著
這些問題回來吧

我猜導演也對這種
不確定感到焦慮吧。

扶起

但無論如何，
還是覺得頗難過。

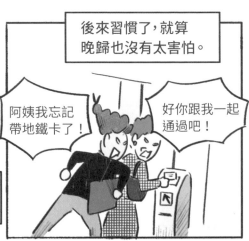

後來習慣了，就算晚歸也沒有太害怕。

阿姨我忘記帶地鐵卡了！

好你跟我一起通過吧！

住在郊區，一開始不免擔心治安問題。

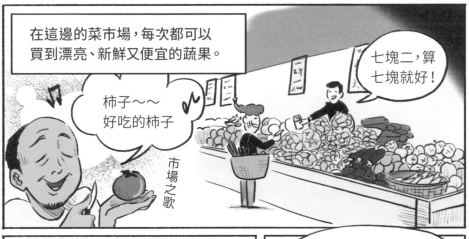

在這邊的菜市場，每次都可以買到漂亮、新鮮又便宜的蔬果。

柿子～～好吃的柿子

市場之歌

七塊二，算七塊就好！

開門聲

咕嘟咕嘟

用它們燉湯真的很治癒心靈。

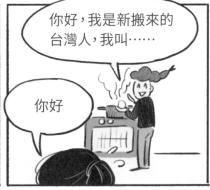

你好，我是新搬來的台灣人，我叫……

你好

雖然房客還不少，但能遇見的
機率實在不高……

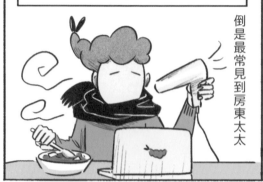

倒是最常見到房東太太

嗡嗡嗡

從院子看出去，初雪混雜著遠方
中東音樂的歡慶聲。

啊，今天是
聖誕夜……

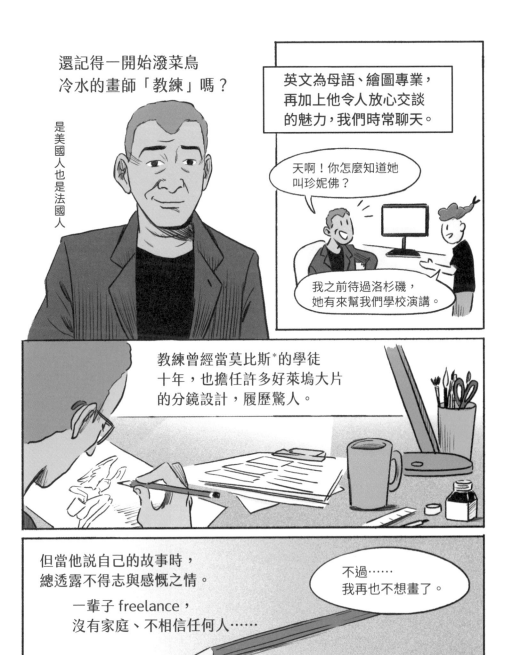

還記得一開始潑菜鳥冷水的畫師「教練」嗎？

是美國人也是法國人

英文為母語、繪圖專業，再加上他令人放心交談的魅力，我們時常聊天。

天啊！你怎麼知道她叫珍妮佛？

我之前待過洛杉磯，她有來幫我們學校演講。

教練曾經當莫比斯*的學徒十年，也擔任許多好萊塢大片的分鏡設計，履歷驚人。

但當他說自己的故事時，總透露不得志與感慨之情。

一輩子 freelance，沒有家庭、不相信任何人……

不過……我再也不想畫了。

*Moebius：本名Jean Giraud, 法國漫畫家。

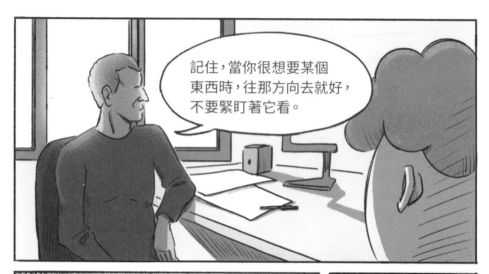

記住，當你很想要某個東西時，往那方向去就好，不要緊盯著它看。

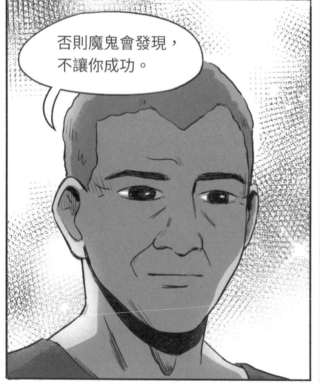

否則魔鬼會發現，不讓你成功。

不知教練是不是在説他的經驗。

我不禁也對號入座了⋯⋯

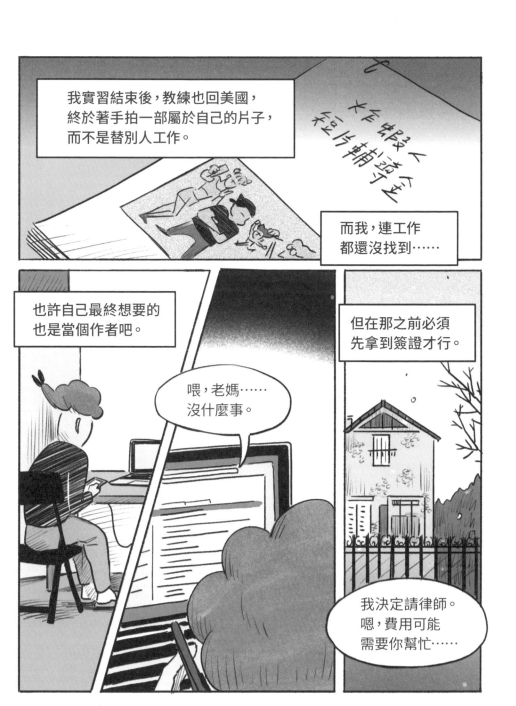

8
走味的巴黎生活

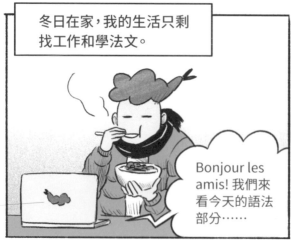

冬日在家，我的生活只剩找工作和學法文。

Bonjour les amis! 我們來看今天的語法部分……

咚咚咚！

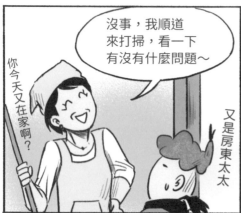

沒事，我順道來打掃，看一下有沒有什麼問題～

你今天又在家啊？

又是房東太太

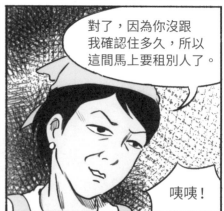

對了，因為你沒跟我確認住多久，所以這間馬上要租別人了。

咦咦！

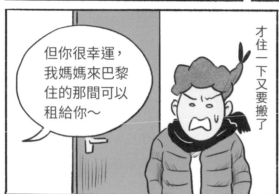

但你很幸運，我媽媽來巴黎住的那間可以租給你～

才住一下又要搬了

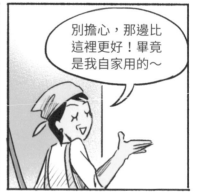

別擔心，那邊比這裡更好！畢竟是我自家用的～

130

小 Maison 就在
幾個街口外而已。

這間的確看起來精美一點，
也足夠寬敞。但是……

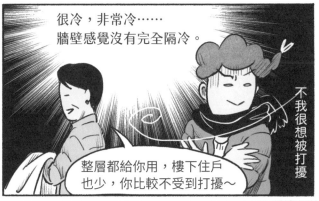

很冷，非常冷……
牆壁感覺沒有完全隔冷。

我很想被打擾

不

整層都給你用，樓下住戶
也少，你比較不受到打擾～

啊，有一點要
跟你說明一下……

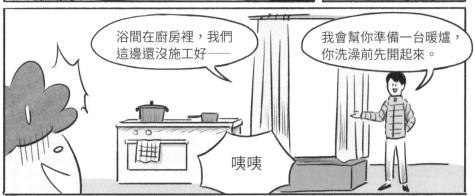

浴間在廚房裡，我們
這邊還沒施工好——

我會幫你準備一台暖爐，
你洗澡前先開起來。

咦咦

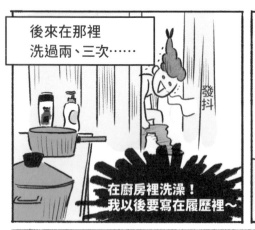

後來在那裡
洗過兩、三次……

發抖

在廚房裡洗澡！
我以後要寫在履歷裡～

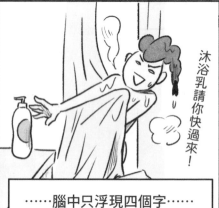

沐浴乳請你快過來！

……腦中只浮現四個字……

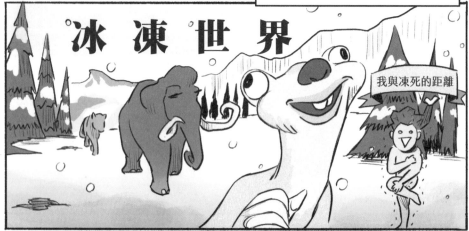

冰凍世界

我與凍死的距離

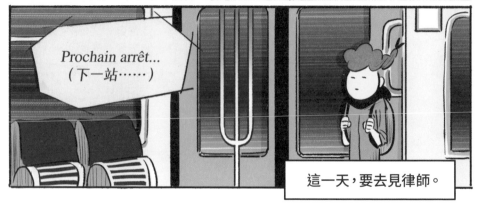

Prochain arrêt...
（下一站……）

這一天，要去見律師。

哇喔！

太久沒來小巴黎，覺得一切都很 fancy……

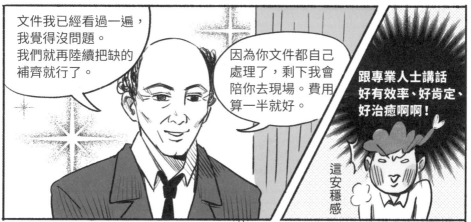

文件我已經看過一遍，我覺得沒問題。我們就再陸續把缺的補齊就行了。

因為你文件都自己處理了，剩下我會陪你去現場。費用算一半就好。

跟專業人士講話好有效率、好肯定、好治癒啊啊！

這安穩感

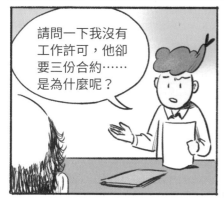

請問一下我沒有工作許可，他卻要三份合約……是為什麼呢？

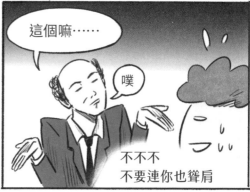

這個嘛……

噗

不不不不要連你也聳肩

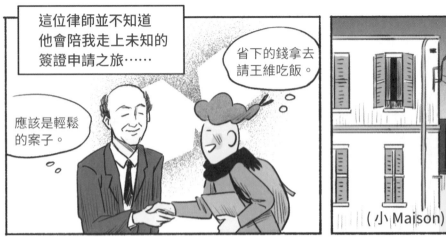

這位律師並不知道他會陪我走上未知的簽證申請之旅……

省下的錢拿去請王維吃飯。

應該是輕鬆的案子。

(小 Maison)

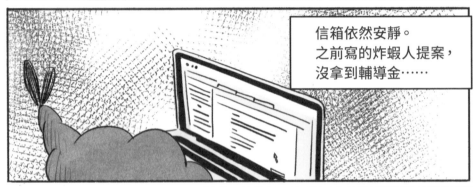

信箱依然安靜。
之前寫的炸蝦人提案，
沒拿到輔導金……

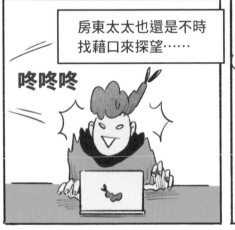

房東太太也還是不時找藉口來探望……

咚咚咚

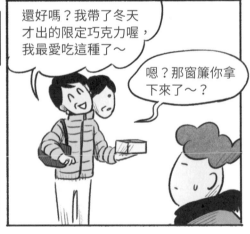

還好嗎？我帶了冬天才出的限定巧克力喔，我最愛吃這種了～

嗯？那窗簾你拿下來了～？

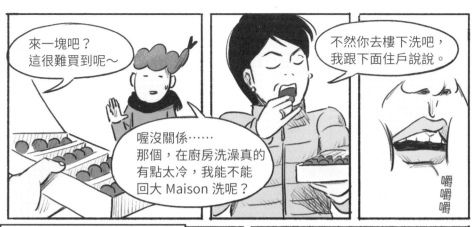

來一塊吧？
這很難買到呢～

不然你去樓下洗吧，
我跟下面住戶說說。

喔沒關係……
那個，在廚房洗澡真的
有點太冷，我能不能
回大 Maison 洗呢？

嚼
嚼
嚼

從那時開始，我注意到
房客間的溝通都必須
透過房東太太。

基本上大家沒什麼交集，
得到的資訊都很片面。

房東太太，我今天
下樓洗澡但門鎖住
了，敲門也沒人應。
請問不能隨時去用嗎？

喔

他們和我說因為這裡
水電是另付，覺得你應該
也要幫他們分攤一點水電

不但時常傳遞各種閒話，

二樓那個男生，
他現在失業，每天
在家不出門！

而他隔壁的最近
交了女友，有時會
帶回來！當然我有
請他多繳一點
水電費～

前幾天你是不是碰到
那個女學生？她有跟
我說有新來的～

最近那個小妹妹，
常跟我說心事，講
到傷心處還哭了呢！
我也是煞費苦心去
安慰她來著～

若沒有隨時回覆微信群，
房東就會不斷傳訊來。

一切都令人感到不舒服。

某天晚上,有人回覆我的求職信了。

喔喔?!

我用標案網站查詢法國地區的案子,給我找到一個案主。

立刻幫他做了一個測試動畫。

剛好那幾天台灣的漫畫家來法國駐村,朋友介紹我認識,帶他四處晃晃。

喔喔喔!!
測試過關了!
案主說可以給我一張合約吧!

恭喜你啊。

我們去喝一杯慶祝好不好!!

先生的五歐元。

啊,不用請我沒關係,我們都很辛苦……

……

怎麼突然也覺得自己可憐了起來。

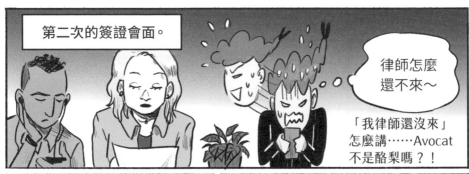

第二次的簽證會面。

律師怎麼還不來～

「我律師還沒來」怎麼講……Avocat不是酪梨嗎？！

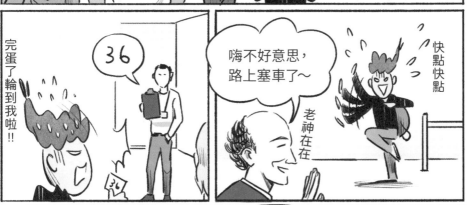

完蛋了輪到我啦!!

36

嗨不好意思，路上塞車了～

老神在在

快點快點

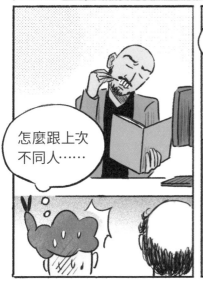

怎麼跟上次不同人……

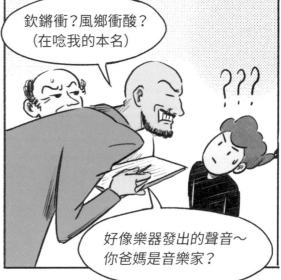

欽鏘衝？風鄉衝酸？（在唸我的本名）

???

好像樂器發出的聲音～你爸媽是音樂家？

啊哈～哈～哈～！！

哈哈！哈！

先跟著笑

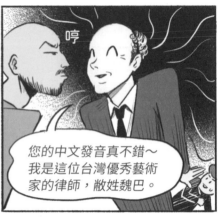

哼

您的中文發音真不錯～我是這位台灣優秀藝術家的律師，敝姓魏巴。

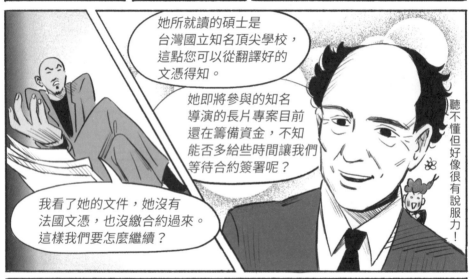

她所就讀的碩士是台灣國立知名頂尖學校，這點您可以從翻譯好的文憑得知。

她即將參與的知名導演的長片專案目前還在籌備資金，不知能否多給些時間讓我們等待合約簽署呢？

我看了她的文件，她沒有法國文憑，也沒繳合約過來。這樣我們要怎麼繼續？

聽不懂但好像很有說服力！

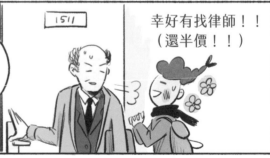

呼……剛那狀況有點特殊，我認識這邊大部分的人員，但是剛那先生性情特別古怪，時常會刁難人。

1511

幸好有找律師！！（還半價！！）

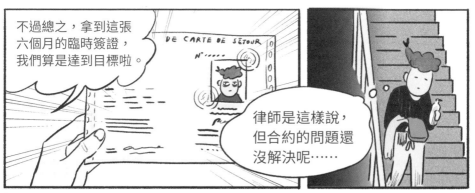

不過總之，拿到這張六個月的臨時簽證，我們算是達到目標啦。

律師是這樣說，但合約的問題還沒解決呢……

樓下的大門又鎖住了……

手機在樓上

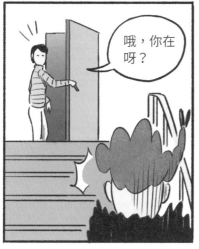

哦，你在呀？

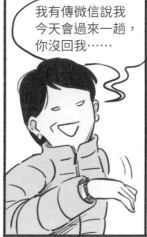

我有傳微信說我今天會過來一趟，你沒回我……

發抖

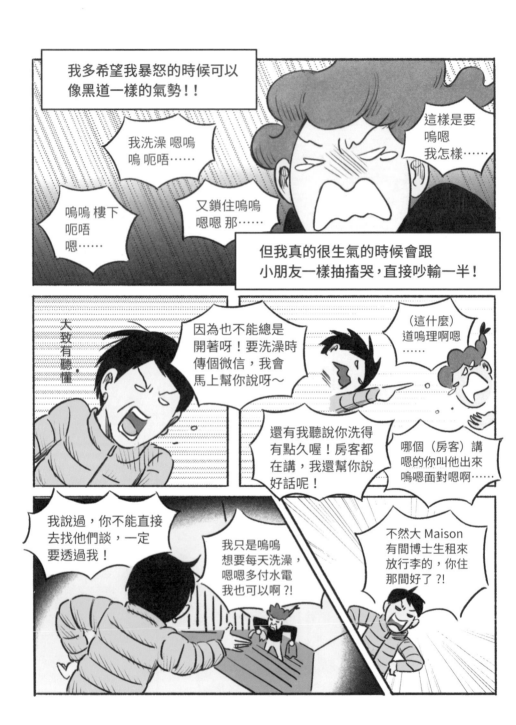

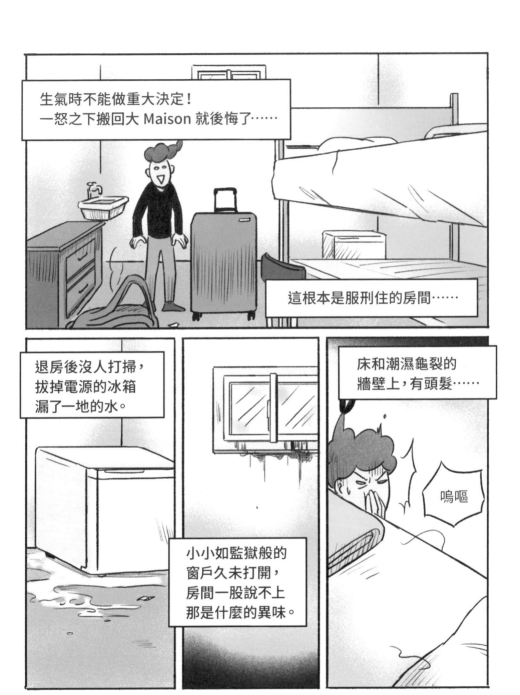

雖然身為硬頸客家人，但這真的遠遠超越我的底線！

說好的蝦黛莉赫本人生呢？

但是案子好趕啊！！！分秒必爭無法想別的事！

剩一小時半要交件

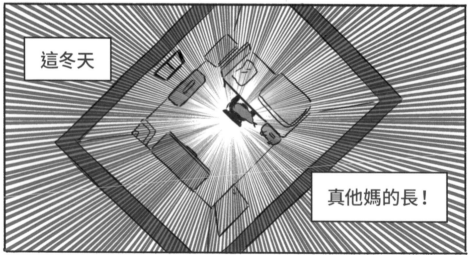

這冬天

真他媽的長！

9
徬徨的追夢人

喂，媽。

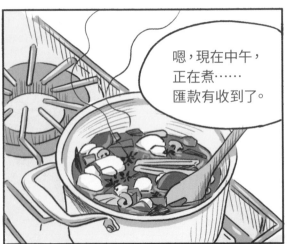

嗯，現在中午，正在煮⋯⋯匯款有收到了。

還可以啊，有，有找到一個案子。

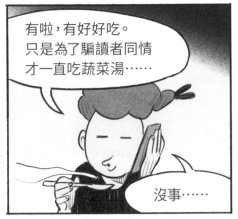

有啦，有好好吃。只是為了騙讀者同情才一直吃蔬菜湯⋯⋯

沒事⋯⋯

哇啊！！

等等，我晚點打給你。

探出

宅太久出現幻覺

咻咻～

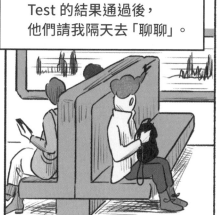

Test 的結果通過後，
他們請我隔天去「聊聊」。

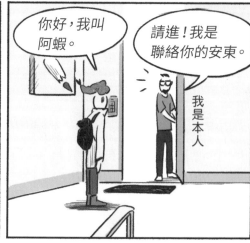

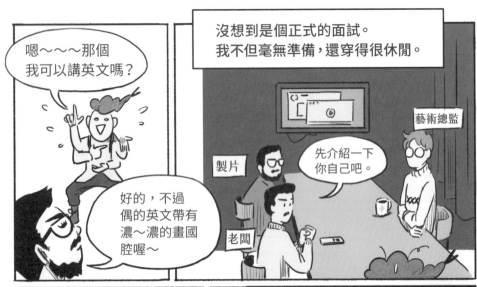

沒想到是個正式的面試。
我不但毫無準備，還穿得很休閒。

嗯～～～那個
我可以講英文嗎？

藝術總監

製片

先介紹一下
你自己吧。

好的，不過
偶的英文帶有
濃～濃的畫國
腔喔～

老闆

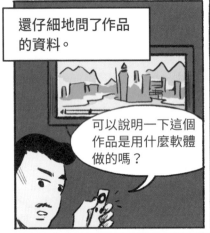

還仔細地問了作品
的資料。

可以說明一下這個
作品是用什麼軟體
做的嗎？

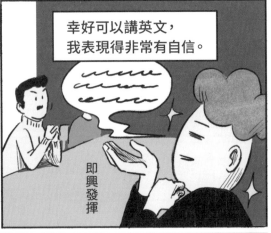

幸好可以講英文，
我表現得非常有自信。

即興發揮

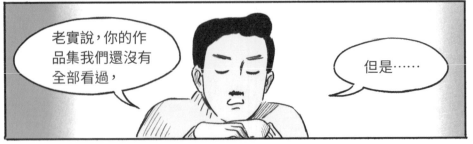

老實說，你的作
品集我們還沒有
全部看過，

但是……

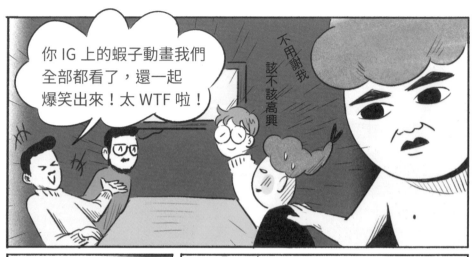

你 IG 上的蝦子動畫我們全部都看了，還一起爆笑出來！太 WTF 啦！

不用謝我

該不該高興

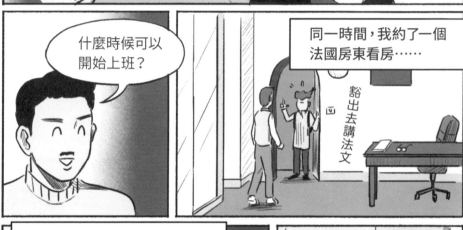

什麼時候可以開始上班？

同一時間，我約了一個法國房東看房……

豁出去講法文

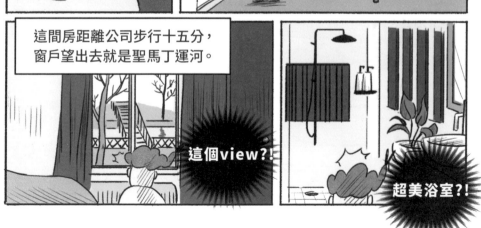

這間房距離公司步行十五分，窗戶望出去就是聖馬丁運河。

這個view?!

超美浴室?!

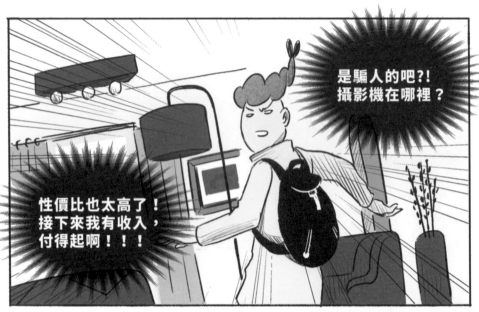

是騙人的吧?!
攝影機在哪裡?

性價比也太高了!
接下來我有收入,
付得起啊!!!

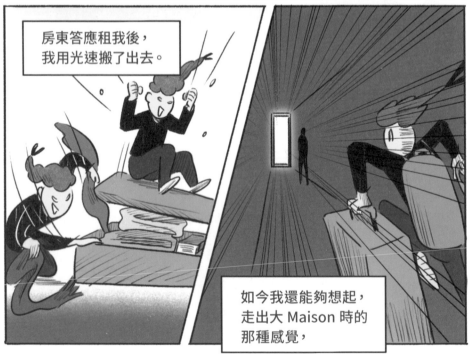

房東答應租我後,
我用光速搬了出去。

如今我還能夠想起,
走出大 Maison 時的
那種感覺,

天氣變暖，聖馬丁運河聚集了穿著
鮮豔的年輕人，在河邊喝酒聊天。

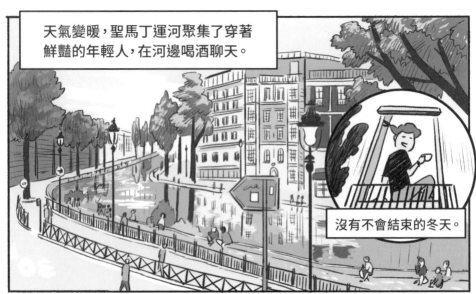

沒有不會結束的冬天。

我又重回了跑步的習慣。
沿著運河跑，欣賞風景。

像在台灣一樣，假日就
去逛逛文創小店，在新潮的
咖啡廳消磨時間。

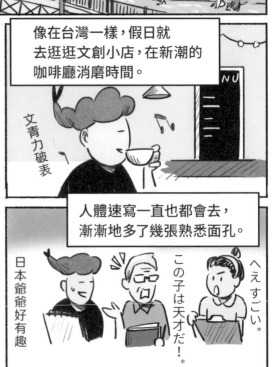

文青力破表

人體速寫一直也都會去，
漸漸地多了幾張熟悉面孔。

日本爺爺好有趣

この子は天才だ！*

へえすごい*

＊這孩子是天才！
好厲害！

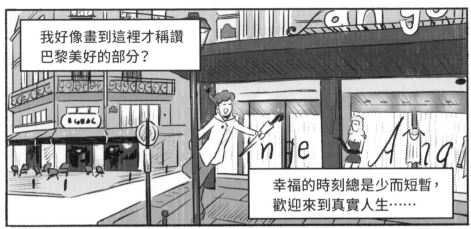

我好像畫到這裡才稱讚巴黎美好的部分？

幸福的時刻總是少而短暫，歡迎來到真實人生……

每天大概十點到工作室就可以了。

有時還會在外面吃早餐

密碼是3123……

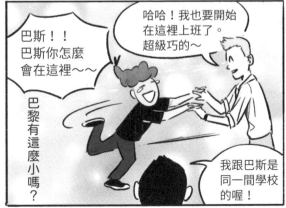

巴斯！！巴斯你怎麼會在這裡～～

哈哈！我也要開始在這裡上班了。超級巧的～

巴黎有這麼小嗎？

我跟巴斯是同一間學校的喔！

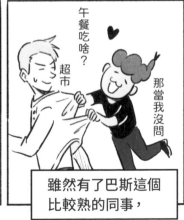

午餐吃啥？

超市

那當我沒問

雖然有了巴斯這個比較熟的同事，

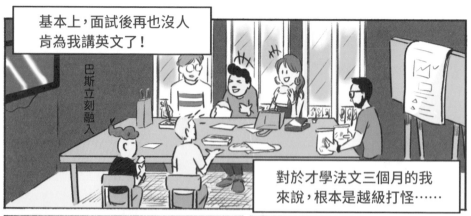

基本上，面試後再也沒人肯為我講英文了！

巴斯立刻融入

對於才學法文三個月的我來說，根本是越級打怪……

老闆你不是紐約回來的嗎……

阿蝦你幾歲啊？

呃……其實我昨天剛滿28。

看起來才剛畢業

這就是亞洲魔法嗎？

我這就去準備個茶會！！

已經習慣的巴斯

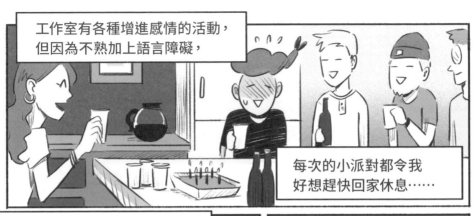

工作室有各種增進感情的活動，但因為不熟加上語言障礙，

每次的小派對都令我好想趕快回家休息……

工作上，專案內容難度適中，視覺風格也很棒。做起來還算得心應手。

但是對工作室來說請 freelance 很貴，很常是被找來「救火」的。

這卡可以了嗎？快了快了

春天是工作旺季，那時還接到一個原本以為測試不會通過的西班牙長片。

初體驗，我接！

於是白天工作完，晚上回家繼續工作。

空檔時間,拿來學法語。

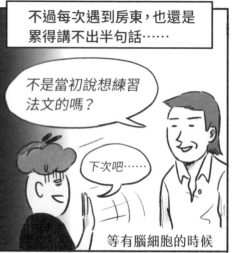

不過每次遇到房東,也還是
累得講不出半句話⋯⋯

不是當初說想練習
法文的嗎?

下次吧⋯⋯

等有腦細胞的時候

那陣子的慢性疲勞,

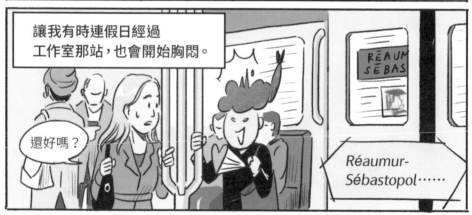

讓我有時連假日經過
工作室那站,也會開始胸悶。

還好嗎?

REAUM
SÉBAS

Réaumur-
Sébastopol⋯⋯

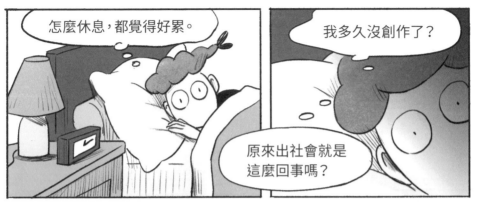

這樣能撐多久呢⋯⋯

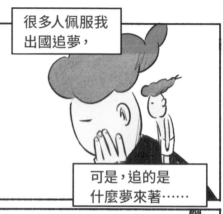

很多人佩服我
出國追夢，

可是，追的是
什麼夢來著⋯⋯

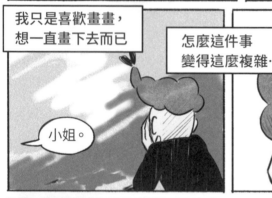

我只是喜歡畫畫，
想一直畫下去而已

怎麼這件事
變得這麼複雜⋯⋯

小姐。

小姐！

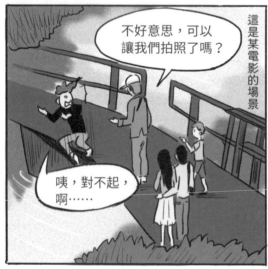

這是某電影的場景

不好意思，可以
讓我們拍照了嗎？

咦，對不起，
啊⋯⋯

後來，阿金通知我，
導演的片子終於要進入
下一階段了。

我因而湊足了第三份合約。

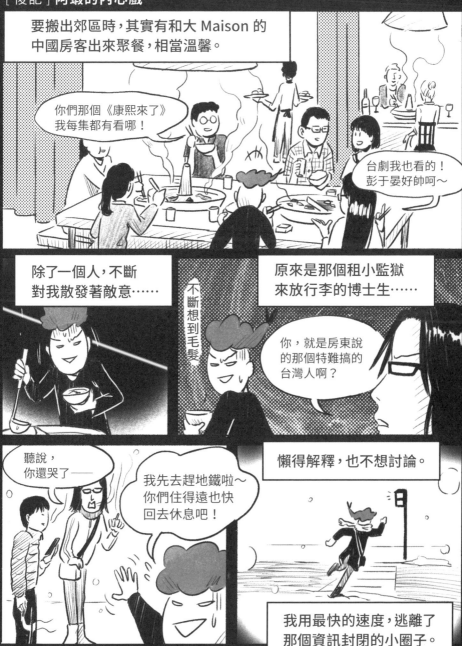

要搬出郊區時，其實有和大 Maison 的中國房客出來聚餐，相當溫馨。

你們那個《康熙來了》我每集都有看哪！

台劇我也看的！彭于晏好帥呵～

除了一個人，不斷對我散發著敵意……

不斷想到毛髮

原來是那個租小監獄來放行李的博士生……

你，就是房東說的那個特難搞的台灣人啊？

聽說，你還哭了——

我先去趕地鐵啦～你們住得遠也快回去休息吧！

懶得解釋，也不想討論。

我用最快的速度，逃離了那個資訊封閉的小圈子。

10
諾曼地登陸

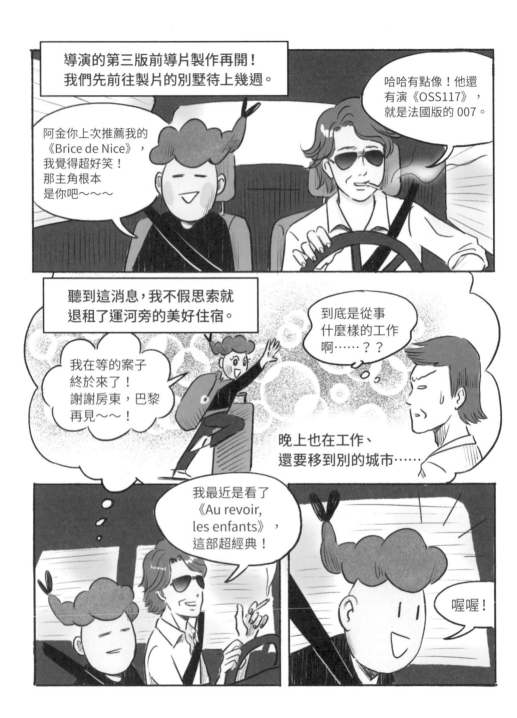

據說阿金的祖父是法國影史上重要製片，這棟別墅是祖產。

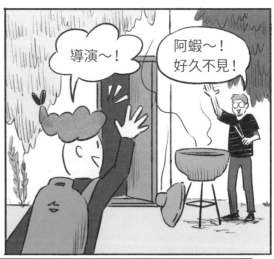

導演～！

阿蝦～！好久不見！

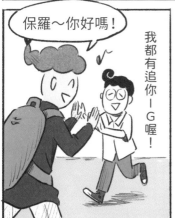

保羅～你好嗎！

我都有追你IG喔！

當時正值世界盃足球賽，晚上大家一起吃烤肉、喝酒，一邊觀賞。

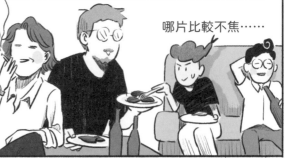

哪片比較不焦……

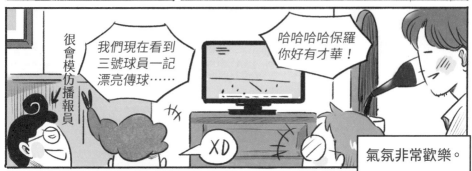

很會模仿播報員

我們現在看到三號球員一記漂亮傳球……

哈哈哈哈保羅你好有才華！

XD

氣氛非常歡樂。

中午,天氣好就在戶外擺桌用餐。

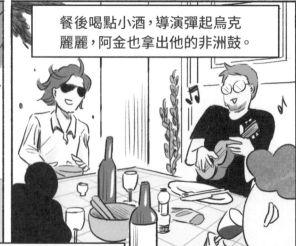

餐後喝點小酒,導演彈起烏克麗麗,阿金也拿出他的非洲鼓。

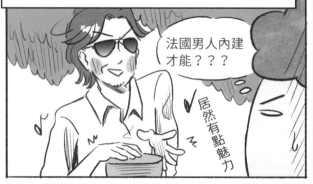

篇幅不足以描寫他平常大剌剌的個性,但我當時真的為他打鼓與做菜技術震驚!

法國男人內建才能??? ✓ 居然有點魅力

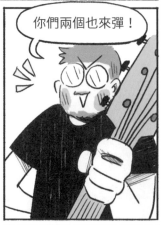

你們兩個也來彈!

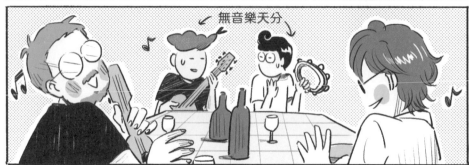

← 無音樂天分

阿蝦，你的簽證弄得還可以嗎？

啊，目前應該沒問題……

後來，每三個月回去面談一次，正式的卡快一年都還是沒下來……

律師也沒料到會這麼久？

桑妮是明天會到對嗎？

對，明天下午我會去接她。

桑妮……

桑妮是挪威來的新助手，之前導演去她在英國上的動畫學校講課。

我後來才得知，她也去導演家待了一個月……

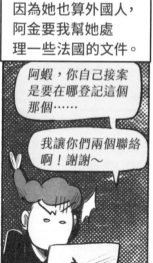

因為她也算外國人，阿金要我幫她處理一些法國的文件。

阿蝦，你自己接案是要在哪登記這個那個……

我讓你們兩個聯絡啊！謝謝～

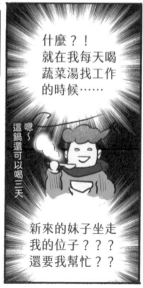

什麼？！就在我每天喝蔬菜湯找工作的時候……

嗯～這鍋還可以喝三天

新來的妹子坐走我的位子？？？還要我幫忙？？

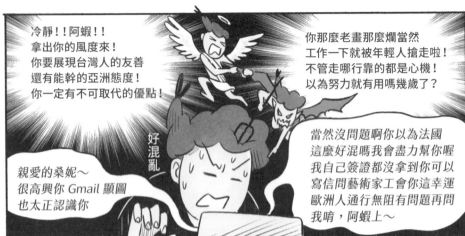

冷靜！！阿蝦！！
拿出你的風度來！
你要展現台灣人的友善
還有能幹的亞洲態度！
你一定有不可取代的優點！

你那麼老畫那麼爛當然
工作一下就被年輕人搶走啦！
不管走哪行靠的都是心機！
以為努力就有用嗎幾歲了？

好混亂

親愛的桑妮～
很高興你 Gmail 顯圖
也太正認識你

當然沒問題啊你以為法國
這麼好混嗎我會盡力幫你喔
我自己簽證都沒拿到你可以
寫信問藝術家工會你這幸運
歐洲人通行無阻有問題再問
我唷，阿蝦上～

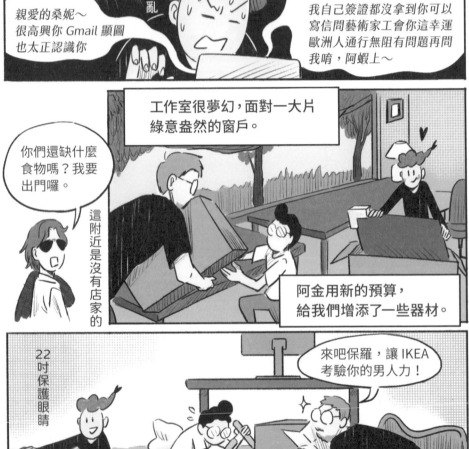

工作室很夢幻，面對一大片
綠意盎然的窗戶。

你們還缺什麼
食物嗎？我要
出門囉。

這附近是沒有店家的

阿金用新的預算，
給我們增添了一些器材。

22 吋保護眼睛

來吧保羅，讓 IKEA
考驗你的男人力！

這是阿蝦和保羅……

哈囉,我是桑妮~

喔!桑妮來啦!影展好玩嗎~

不錯啊!我其他滿多同學的畢業製作都有入圍~

沒畢業 一年紀大

是嗎?新銳導演,有沒有拿幾個獎回來~

你螢幕這麼小啊?

對啊,配學生方案新買的 MacBook Pro……

我說繪圖板太小,你用我這塊試試!

三小時過去

那個……還是說讀不到……

在第66頁就知道那台太舊不能用

我真壞!

167

晚上，我提議看
《OSS 117》。

請想成法國版周星馳

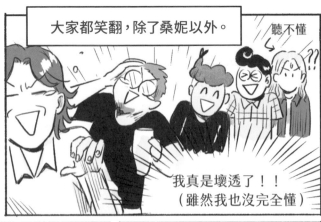

大家都笑翻，除了桑妮以外。

聽不懂

我真是壞透了！！
（雖然我也沒完全懂）

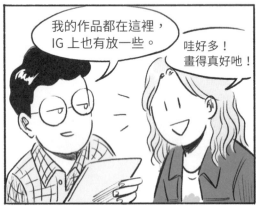

我的作品都在這裡，
IG 上也有放一些。

哇好多！
畫得真好吧！

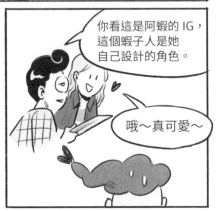

你看這是阿蝦的 IG，
這個蝦子人是她
自己設計的角色。

哦～真可愛～

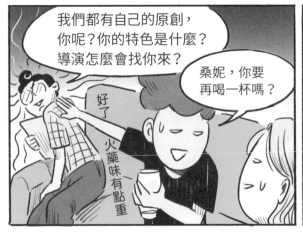

我們都有自己的原創，
你呢？你的特色是什麼？
導演怎麼會找你來？

桑妮，你要
再喝一杯嗎？

好了

火藥味有點重

「我就是課後不停
不停地寫信給導演，
結果他終於答應
讓我當助手。」

好啦，她其實是個
積極努力的好女孩。

一開始,先從沒什麼特別
難度的鏡頭開始做。

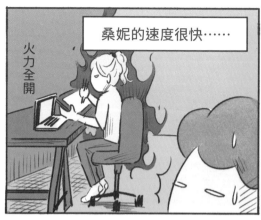

火力全開

桑妮的速度很快……

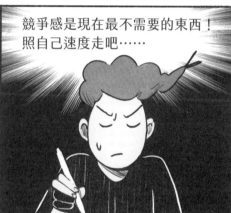

競爭感是現在最不需要的東西!
照自己速度走吧……

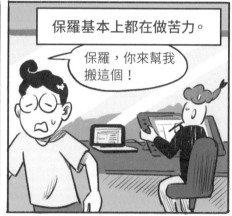

保羅基本上都在做苦力。

保羅,你來幫我
搬這個!

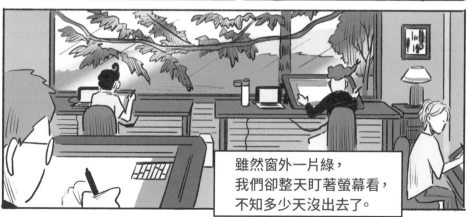

雖然窗外一片綠,
我們卻整天盯著螢幕看,
不知多少天沒出去了。

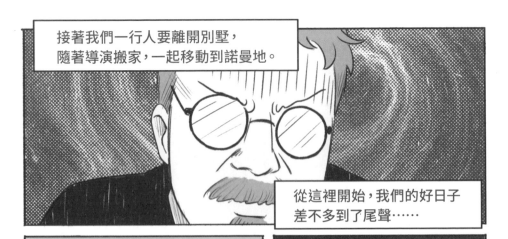

接著我們一行人要離開別墅，
隨著導演搬家，一起移動到諾曼地。

從這裡開始，我們的好日子
差不多到了尾聲……

感覺各方面的安排非常繁複，
導演也一天比一天焦躁。

不經世事的桑妮，
下錯了第一步棋。

週六我有個其他工作
的 Test 得做，我可以
先去諾曼地那邊住嗎？

其他工作?!

我跟保羅先回巴黎休息，
晚幾天才抵達導演新家。

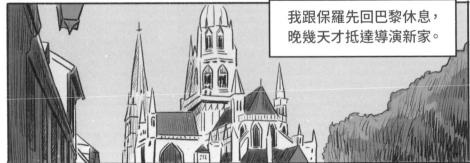

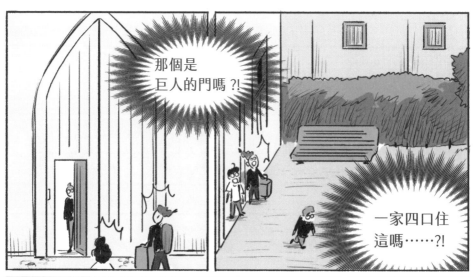

那個是
巨人的門嗎?!

一家四口住
這嗎……?!

啊,是桑妮～

嗨……

虛弱

這房子什麼
都還沒弄好,
這幾天沒熱水、
也沒床……

你們的臥室在這喔～

空——曠

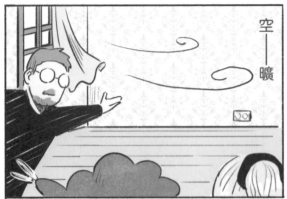

簡——陋

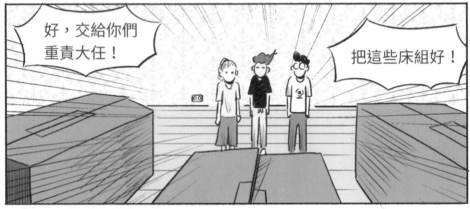

好，交給你們
重責大任！

把這些床組好！

呃……

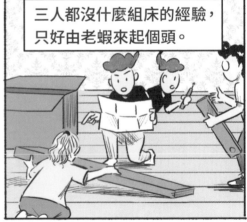

三人都沒什麼組床的經驗，
只好由老蝦來起個頭。

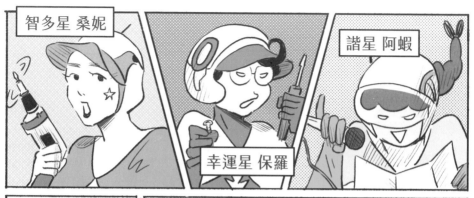

智多星 桑妮

幸運星 保羅

諧星 阿蝦

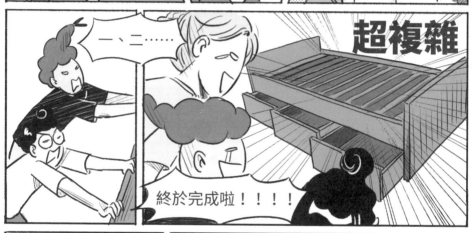

一、二……

超複雜

終於完成啦！！！！

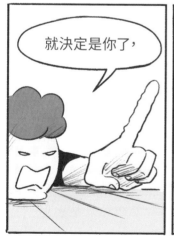

就決定是你了，

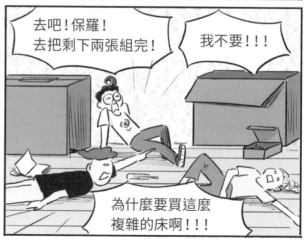

去吧！保羅！
去把剩下兩張組完！

我不要！！！

為什麼要買這麼
複雜的床啊！！！

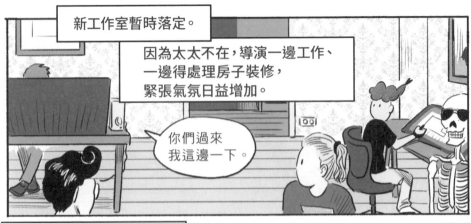

新工作室暫時落定。

因為太太不在，導演一邊工作、一邊得處理房子裝修，緊張氣氛日益增加。

你們過來我這邊一下。

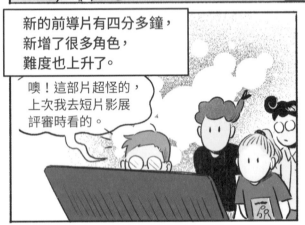

新的前導片有四分多鐘，新增了很多角色，難度也上升了。

噢！這部片超怪的，上次我去短片影展評審時看的。

十分鐘後

真是很怪的一部片對吧！

到底想說什麼

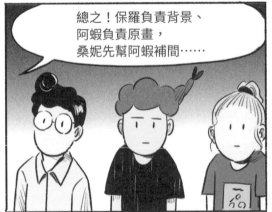

總之！保羅負責背景、阿蝦負責原畫，桑妮先幫阿蝦補間……

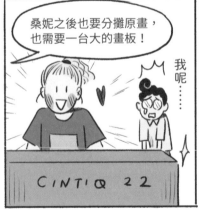

桑妮之後也要分攤原畫，也需要一台大的畫板！

我呢……

CINTIQ 22

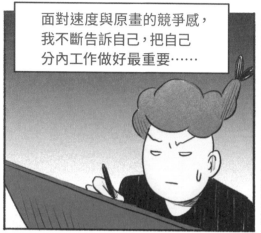

面對速度與原畫的競爭感，我不斷告訴自己，把自己分內工作做好最重要……

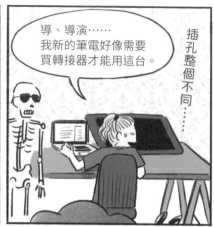

插孔整個不同……

導、導演……
我新的筆電好像需要買轉接器才能用這台。

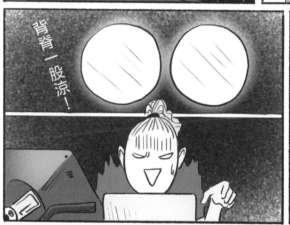

背脊一股涼！

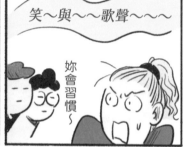

焦慮的導演，把電台轉開人就消失了。

笑～與～～歌聲～～～

妳會習慣～

茫然的助手們，決定去找午餐吃。

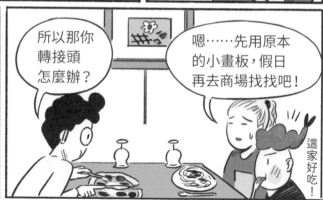

所以那你轉接頭怎麼辦？

嗯……先用原本的小畫板，假日再去商場找找吧！

這家好吃！

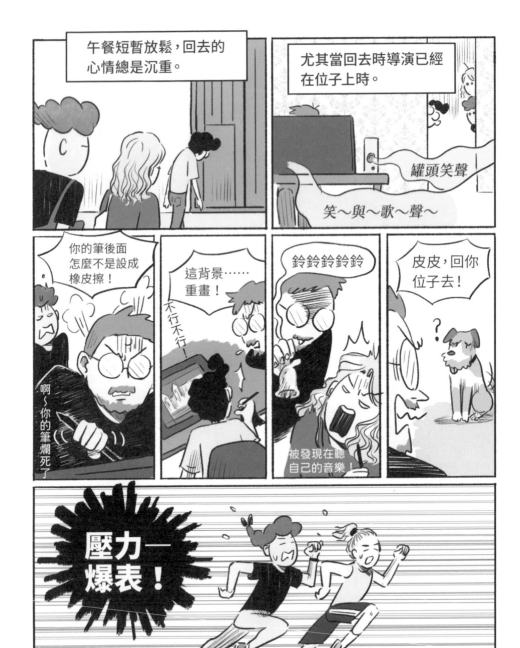

午餐短暫放鬆，回去的
心情總是沉重。

尤其當回去時導演已經
在位子上時。

罐頭笑聲

笑～與～歌～聲～

你的筆後面
怎麼不是設成
橡皮擦！

啊～你的筆爛死了

這背景……
重畫！

不行不行！

鈴鈴鈴鈴鈴

被發現在聽
自己的音樂！

皮皮，回你
位子去！

？

壓力—
爆表！

11
想請過去的自己
喝一杯

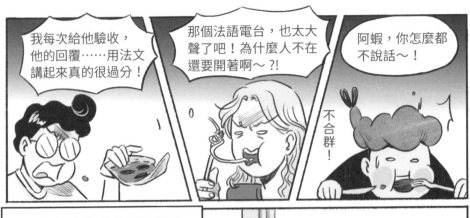

我每次給他驗收，他的回覆……用法文講起來真的很過分！

那個法語電台，也太大聲了吧！為什麼人不在還要開著啊～?!

阿蝦，你怎麼都不說話～！

不合群！

這家餐廳變成我們午餐時互相吐苦水、抱怨的愛店。

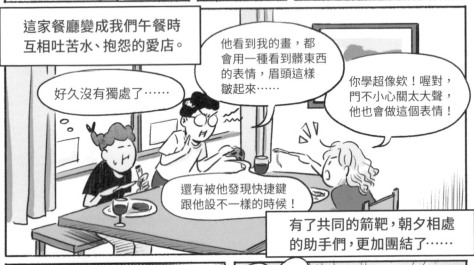

好久沒有獨處了……

他看到我的畫，都會用一種看到髒東西的表情，眉頭這樣皺起來……

你學超像欸！喔對，門不小心關太大聲，他也會做這個表情！

還有被他發現快捷鍵跟他設不一樣的時候！

有了共同的箭靶，朝夕相處的助手們，更加團結了……

開門聲

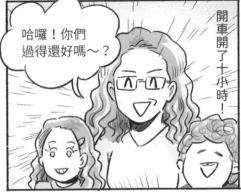

哈囉！你們過得還好嗎～？

開車開了十小時！

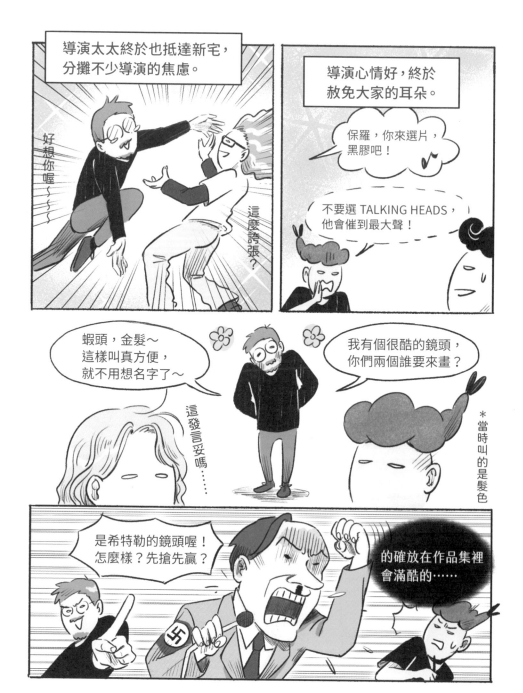

181

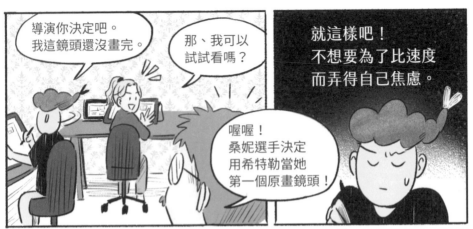

導演你決定吧。
我這鏡頭還沒畫完。

那、我可以
試試看嗎？

就這樣吧！
不想要為了比速度
而弄得自己焦慮。

喔喔！
桑妮選手決定
用希特勒當她
第一個原畫鏡頭！

火力全開

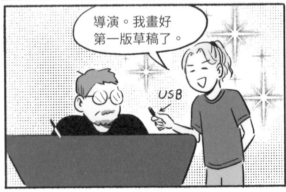

導演。我畫好
第一版草稿了。

USB

…………

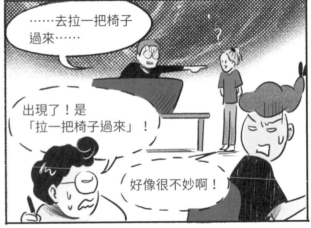

……去拉一把椅子
過來……

?

出現了！是
「拉一把椅子過來」！

好像很不妙啊！

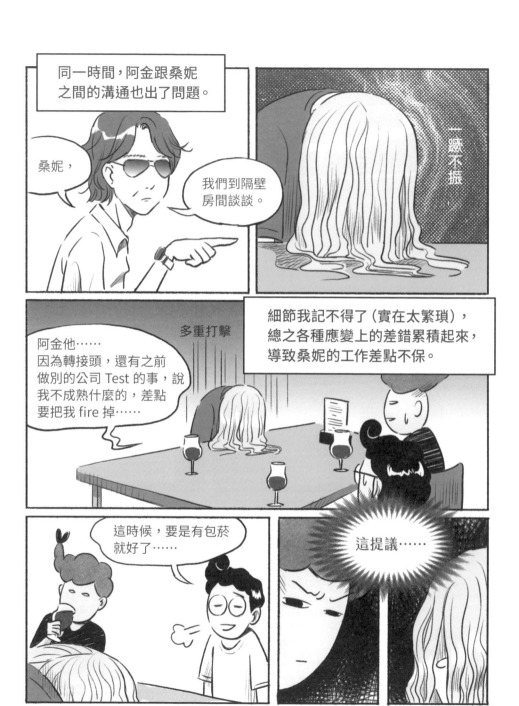

183

平常沒抽菸習慣的小助手們，
臨時起意跑去買了一包。

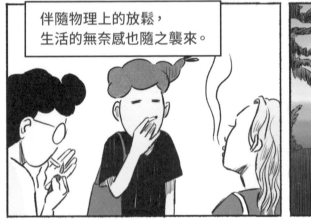

伴隨物理上的放鬆，
生活的無奈感也隨之襲來。

好像有點懂別人
為什麼要抽菸了……

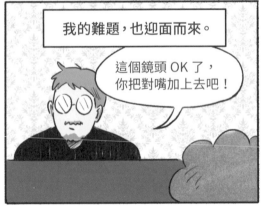

我的難題，也迎面而來。

這個鏡頭 OK 了，
你把對嘴加上去吧！

因為台詞和動作不會同步，
通常對嘴是最後才會畫。

184

經驗上來說，因為觀眾會自行腦補，通常不是什麼大問題⋯⋯

這個⋯⋯這個對嘴哪裡怪怪的。你去拉一把椅子來。

怎麼會！

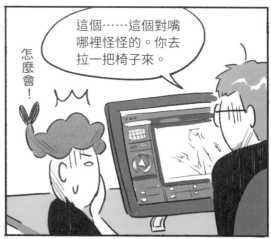

不知為何，我和桑妮一同陷入了導演「無法確切說明但請回去修改」的困境。

桑妮每天聽希特勒大吼，而我連續幾天夢見軟體介面、努力找尋解答⋯⋯

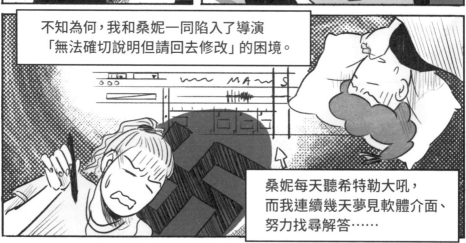

鏡頭的進度不佳，緊繃的氣氛節節升高。

好像一放手，大家的心臟就會飛射出去。

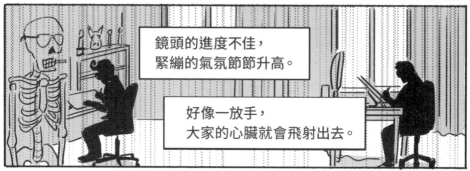

結果，團隊連週末也必須滯留在諾曼地。世界盃決賽最後也在導演家觀看……。

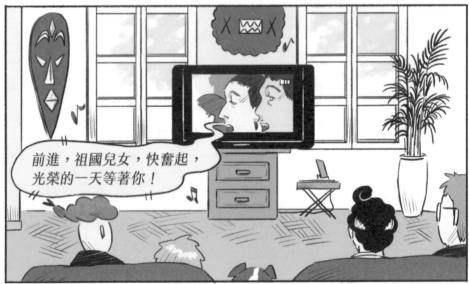

前進，祖國兒女，快奮起，光榮的一天等著你！

巴黎應該很熱鬧吧……唉～

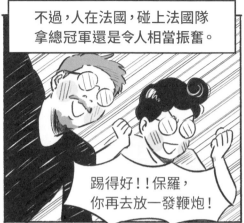

不過，人在法國，碰上法國隊拿總冠軍還是令人相當振奮。

踢得好！！保羅，你再去放一發鞭炮！

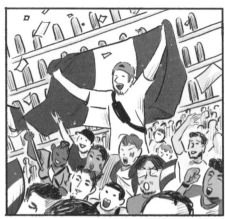

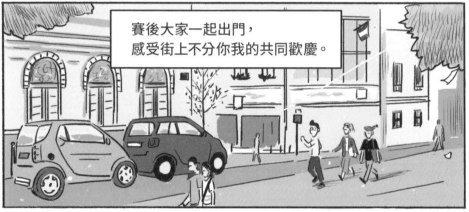

賽後大家一起出門，感受街上不分你我的共同歡慶。

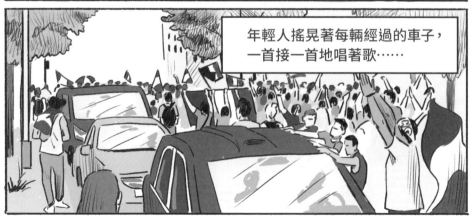

年輕人搖晃著每輛經過的車子，一首接一首地唱著歌……

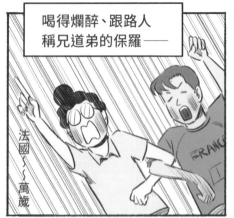
喝得爛醉、跟路人稱兄道弟的保羅——

法國～萬歲

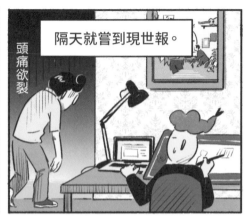
隔天就嘗到現世報。

頭痛欲裂

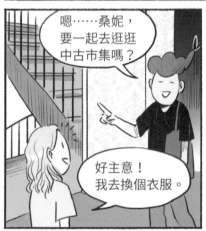
嗯……桑妮，要一起去逛逛中古市集嗎？

好主意！我去換個衣服。

逛完廣場的活動，我們決定去周邊的酒吧喝一杯。

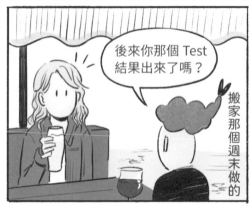
後來你那個 Test 結果出來了嗎？

搬家那個週末做的

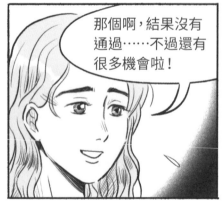
那個啊，結果沒有通過……不過還有很多機會啦！

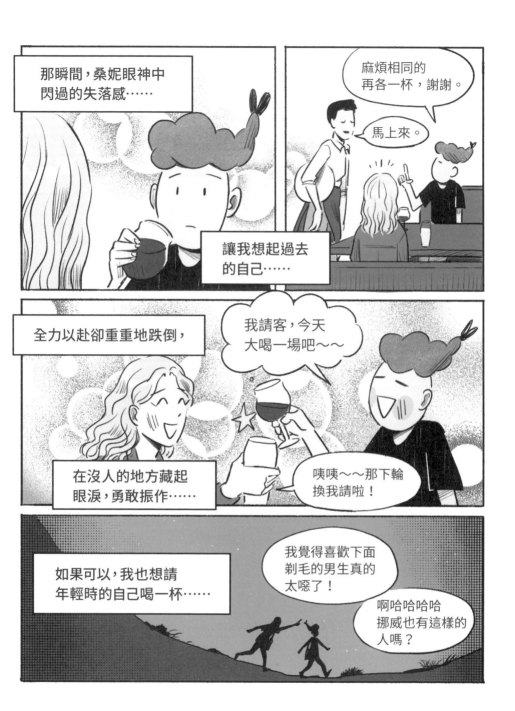

導演焦慮，不斷打槍大家
的鏡頭……情況依舊的某日，

律師居然寫信來催繳款。

你這案子也很久了，
尾款差不多該繳了。

咦！可是簽證
還沒下來啊……

不會繳款後就不理我了吧

阿蝦，你那對嘴
畫好了沒？

改好了！我同時
也在畫其他鏡頭。

我看看……

你的意思是不信任我嗎！
覺得我會拿到款項就
不理你嗎？！

阿蝦……
我知道了。

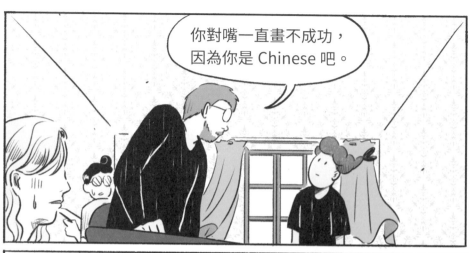

你對嘴一直畫不成功，
因為你是 Chinese 吧。

啪
嘰

哈！

哈哈！

哈哈哈哈！

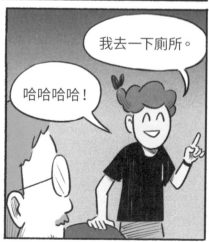

我去一下廁所。

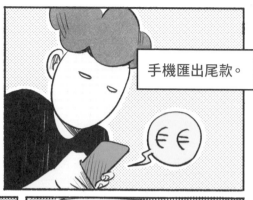

手機匯出尾款。

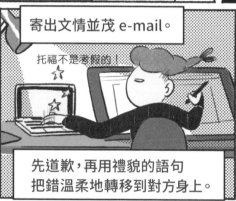

寄出文情並茂 e-mail。

托福不是考假的！

先道歉，再用禮貌的語句
把錯溫柔地轉移到對方身上。

抱歉，阿蝦，收到款項了，看起來
是我的不對⋯⋯總之你不必擔心，
我一定會幫助你直到簽證下來。

不但用語句讓律師感到
內疚，還加我當 IG 好友。

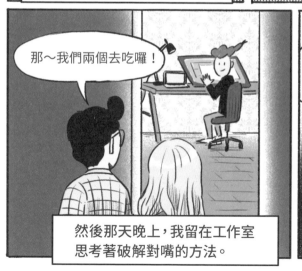

那～我們兩個去吃囉！

然後那天晚上，我留在工作室
思考著破解對嘴的方法。

我用的是標準方法，
之前這樣做明明能過關，
這次哪裡不一樣⋯⋯？

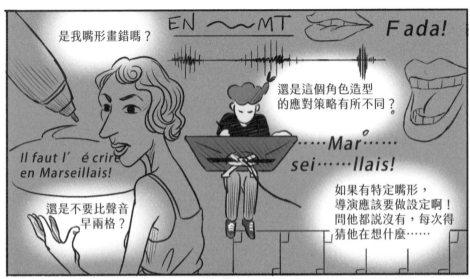

這就是關鍵！！！
導演他是視覺動物……

根本沒想
太多啦！！！

他一定是參考資料看太熟，
有一點不同就會覺得奇怪！

所以，全部改掉，
再看一次參考……

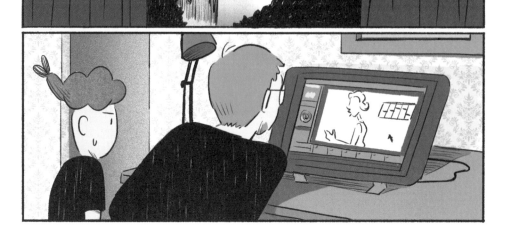

啾
啾

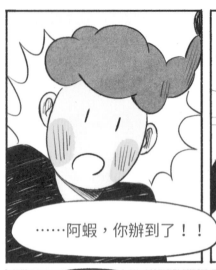

……阿蝦，你辦到了！！

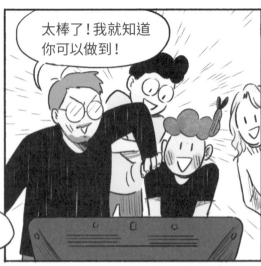

太棒了！我就知道你可以做到！

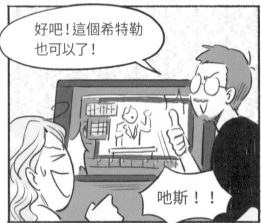

好吧！這個希特勒也可以了！

吧斯！！

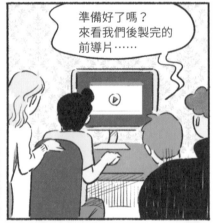

準備好了嗎？來看我們後製完的前導片……

Job was done

Can't stop smiling

完全無法停止上揚
的嘴角……

LIBERTE

結案的那天,我到那家只有我
知道的《自由咖啡》,享受一杯
不受打擾的咖啡,和小小的勝利。

晚上,在導演家舉辦了
簡單的殺青派對。

這是給你們
的禮物喔!

是導演提過覺得
很白痴的那個商品。

便便用香氛

V.I
POO

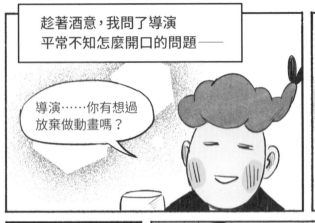

趁著酒意，我問了導演
平常不知怎麼開口的問題——

導演⋯⋯你有想過
放棄做動畫嗎？

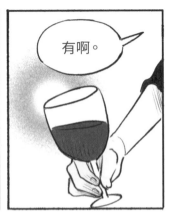

有啊。

句點了⋯⋯

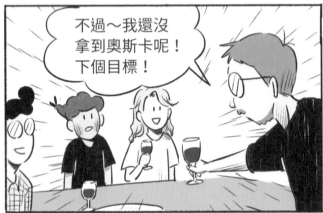

不過～我還沒
拿到奧斯卡呢！
下個目標！

就這樣，大家各奔東西。
而我回到巴黎，等待下次集合⋯⋯

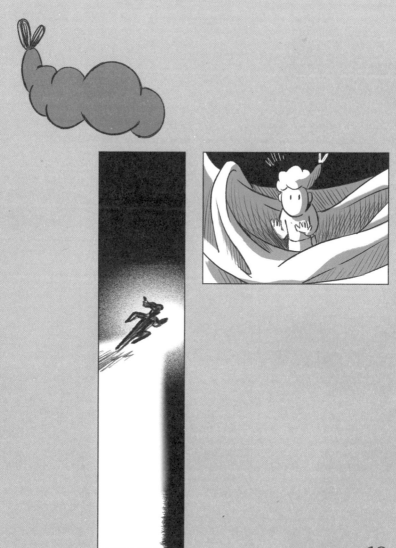

12
靈魂的呼喚

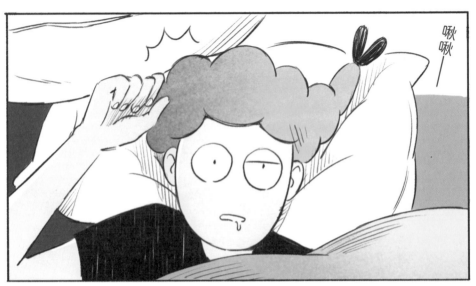

這裡是……

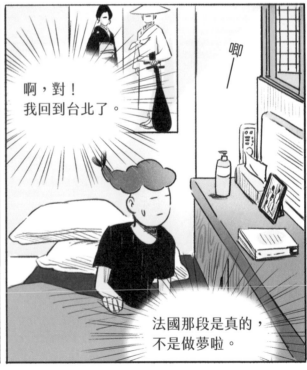

啊，對！
我回到台北了。

法國那段是真的，
不是做夢啦。

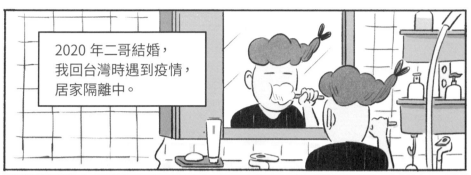

2020 年二哥結婚，
我回台灣時遇到疫情，
居家隔離中。

老師有沒有早就跟你
說過這次會大漲……

冰箱有豆漿喔！

轉眼在巴黎已經待了三年。
簽證拿到，住處穩定、
法語進步，也接過各種
動畫工作……

上次和導演工作是很久以前了。
雖然有保持聯繫，但案子
都沒有要開始製作的跡象。

洗手洗到富貴手

WC

網誌讀起來都很哀怨

沒被虧待 但也沒占便宜
一切 好事多磨君

心裡牽念的花朵沒有綻放
我反而領會到如何慢慢地散步
欣賞路面隨意的樹木

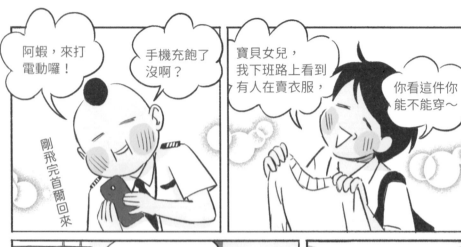

剛飛完首爾回來

阿蝦，來打電動囉！

手機充飽了沒啊？

寶貝女兒，我下班路上看到有人在賣衣服，

你看這件你能不能穿～

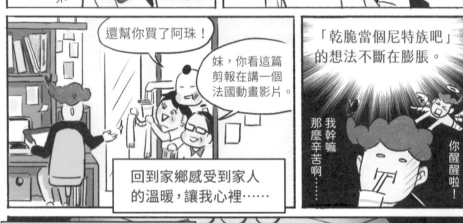

還幫你買了阿珠！

妹，你看這篇剪報在講一個法國動畫影片。

回到家鄉感受到家人的溫暖，讓我心裡……

「乾脆當個尼特族吧」的想法不斷在膨脹。

我幹嘛那麼辛苦啊……

你醒醒啦！

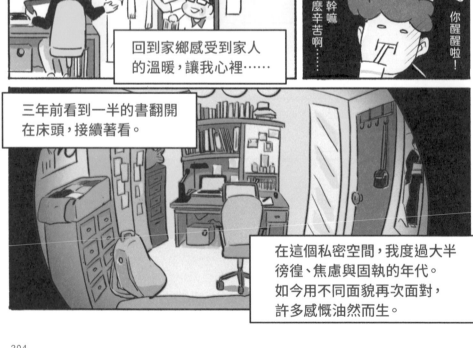

三年前看到一半的書翻開在床頭，接續著看。

在這個私密空間，我度過大半徬徨、焦慮與固執的年代。如今用不同面貌再次面對，許多感慨油然而生。

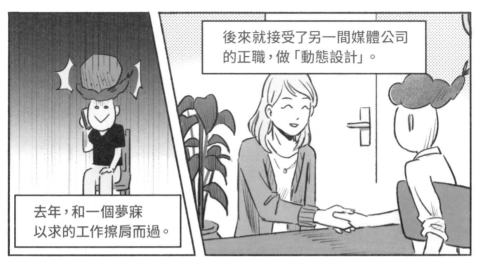

後來就接受了另一間媒體公司的正職，做「動態設計」。

去年，和一個夢寐以求的工作擦肩而過。

你那部分我們寫了優化的外掛喔，記得更新。

這鏡頭我們之前有做好的，傳給你改一改就好！

瞬間省三小時

拿掉了 freelance 標籤，我發現人生好輕鬆！原來這就是大多數人所追求的安定感？

各種光鮮亮麗的喊話、福利、活動……有時不禁想著「在拿到永久合約前，我是一隻羊。」

午休時在花園打桌球

一恍神時間過去，我發現我已經很久沒有創作了。

雖然沒有「放棄百萬高薪迪士尼工作，決定追逐夢想」這麼偉大。

但總之這次回來前，我就是決定不幹了。

即使後面並沒有很確定的打算……

……

女兒，陪媽媽聊聊天嘛。

媽媽好高興這次疫情讓我女兒回來陪我……

也因為這次疫情，全球死了很多人喔。

……

冰河模式

婚姻是人生大事，不要太晚，怕小孩生不出來……

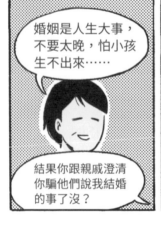

結果你跟親戚澄清你騙他們說我結婚的事了沒？

你現在在做什麼案子呀？錢都有拿到嗎？如果缺錢的話……

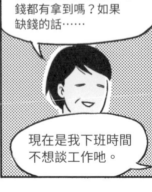

現在是我下班時間不想談工作吧。

你這布包看起來很舊欸，要不要換個漂亮一點的……

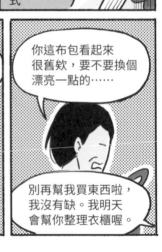

別再幫我買東西啦，我沒有缺。我明天會幫你整理衣櫃喔。

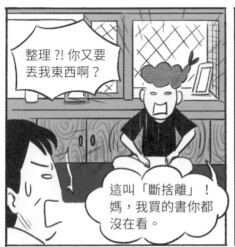

整理?!你又要丟我東西啊?

這叫「斷捨離」!媽,我買的書你都沒在看。

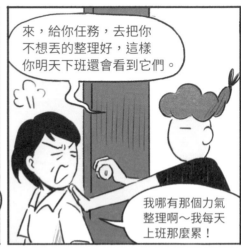

來,給你任務,去把你不想丟的整理好,這樣你明天下班還會看到它們。

我哪有那個力氣整理啊～我每天上班那麼累!

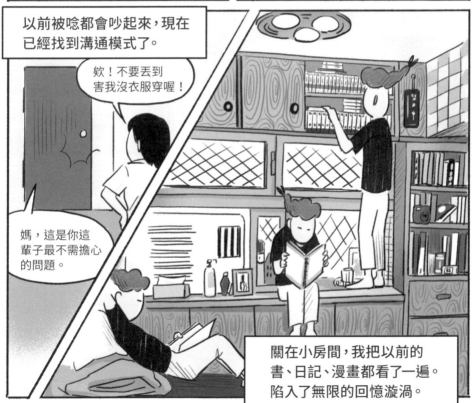

以前被唸都會吵起來,現在已經找到溝通模式了。

欸!不要丟到害我沒衣服穿喔!

媽,這是你這輩子最不需擔心的問題。

關在小房間,我把以前的書、日記、漫畫都看了一遍。陷入了無限的回憶漩渦。

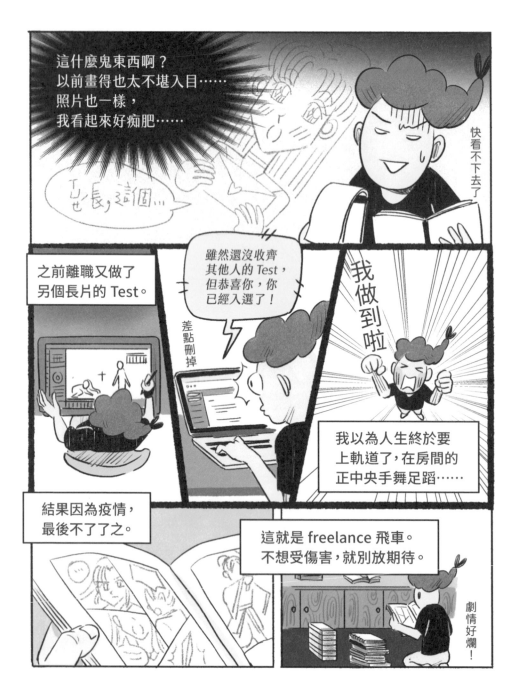

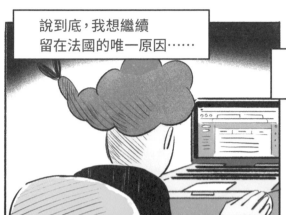

說到底，我想繼續留在法國的唯一原因……

就只是很想把導演的片子做完而已。

 你有 0 封未讀

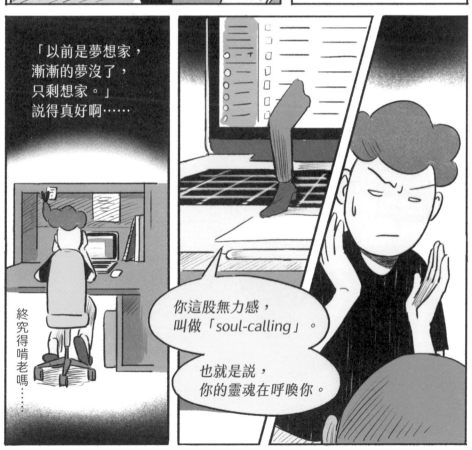

「以前是夢想家，漸漸的夢沒了，只剩想家。」說得真好啊……

終究得啃老嗎……

你這股無力感，叫做「soul-calling」。

也就是說，你的靈魂在呼喚你。

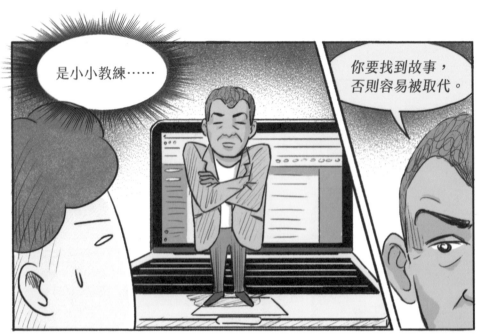

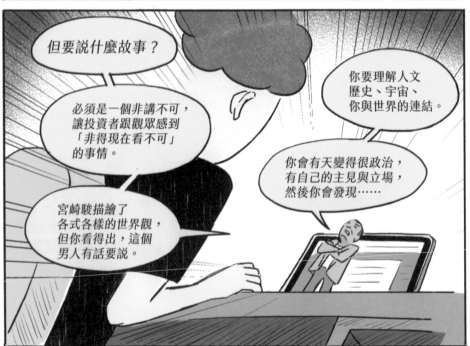

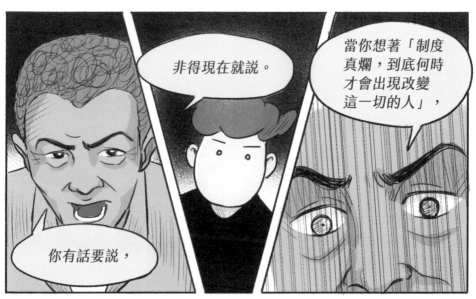

非得現在就說。

當你想著「制度真爛，到底何時才會出現改變這一切的人」，

你有話要說，

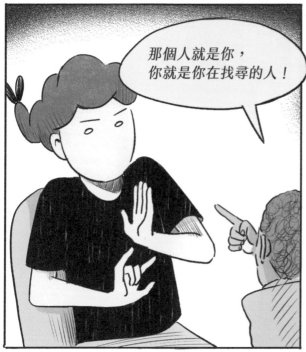

那個人就是你，你就是你在找尋的人！

如果你喜歡這個內容，我的新書正在群眾募資中，上滑連結可以看到更多喔。

記得開啟訂閱小鈴鐺！

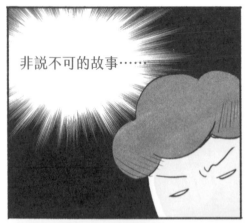

非説不可的故事……

咚

咚

好的老師帶你上天堂，
不好的老師帶你住套房

咚　咚

笑～與～歌～聲～

咚咚……

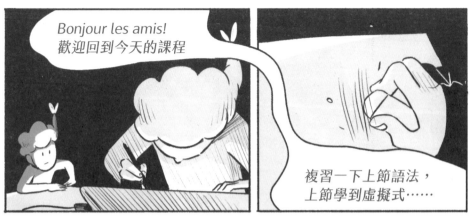

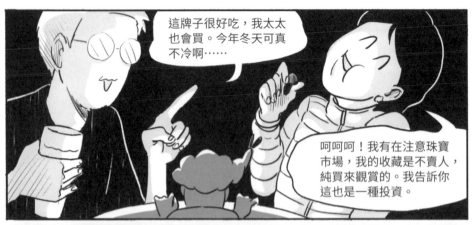

這牌子很好吃，我太太也會買。今年冬天可真不冷啊……

呵呵呵！我有在注意珠寶市場，我的收藏是不賣人，純買來觀賞的。我告訴你這也是一種投資。

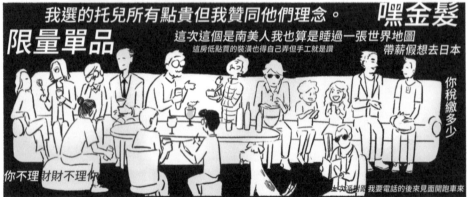

我選的托兒所有點貴但我贊同他們理念。

嘿金髮

限量單品

這次這個是南美人我也算是睡過一張世界地圖

這房低點買的裝潢也得自己弄但手工就是讚

帶薪假想去日本

你稅繳多少

你不理財財不理你

上次派對認識我要電話的後來見面開跑車來

哈哈哈哈哈哈！

哈
哈
哈
哈

啪！

抱歉

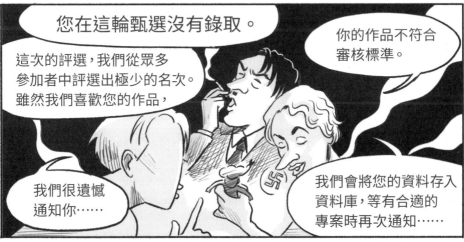

您在這輪甄選沒有錄取。

這次的評選，我們從眾多
參加者中評選出極少的名次。
雖然我們喜歡您的作品，

你的作品不符合
審核標準。

我們很遺憾
通知你……

我們會將您的資料存入
資料庫，等有合適的
專案時再次通知……

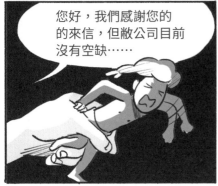

您好，我們感謝您的
的來信，但敝公司目前
沒有空缺……

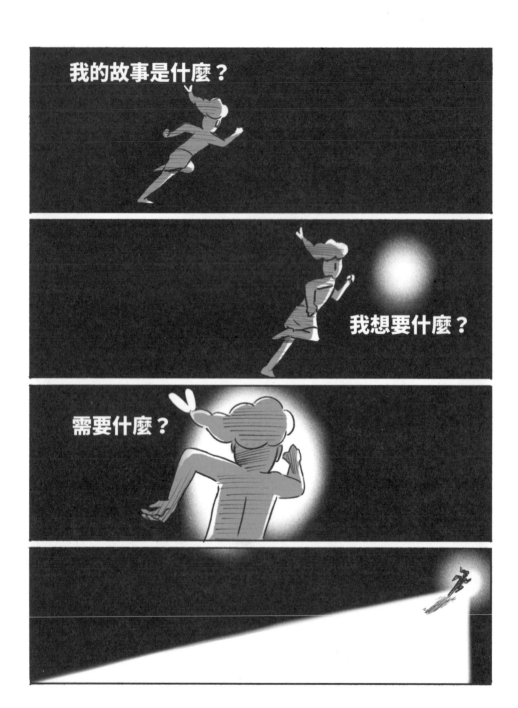

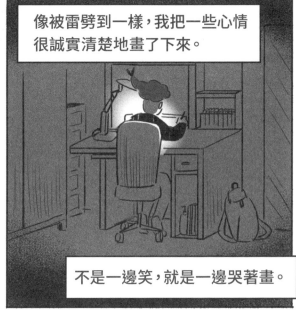

像被雷劈到一樣，我把一些心情很誠實清楚地畫了下來。

不是一邊笑，就是一邊哭著畫。

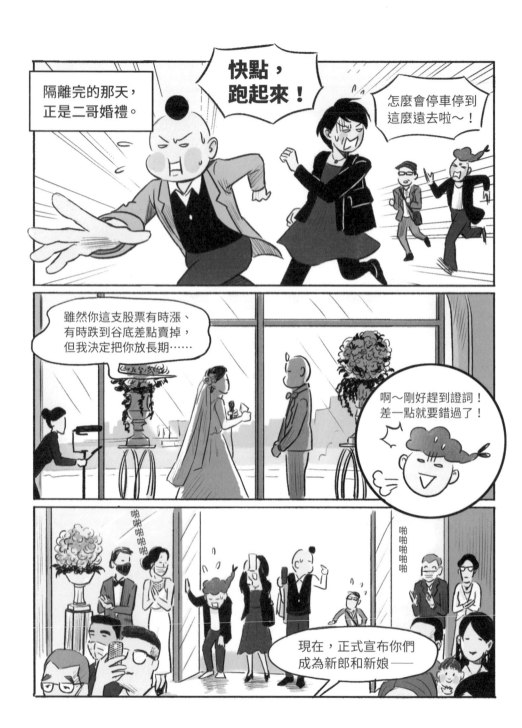

鏘……

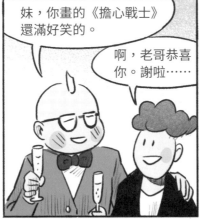

妹,你畫的《擔心戰士》還滿好笑的。

啊,老哥恭喜你。謝啦……

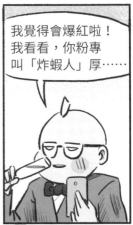

我覺得會爆紅啦!我看看,你粉專叫「炸蝦人」厚……

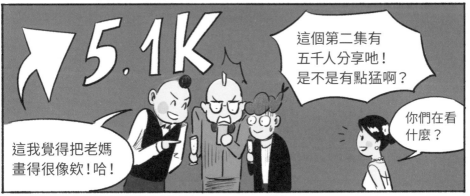

5.1K

這個第二集有五千人分享吔!是不是有點猛啊?

這我覺得把老媽畫得很像欸!哈!

你們在看什麼?

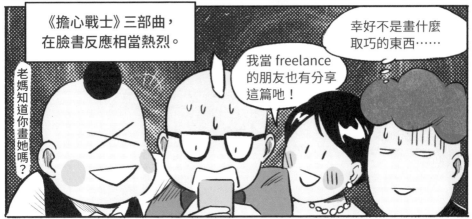

《擔心戰士》三部曲,在臉書反應相當熱烈。

我當 freelance 的朋友也有分享這篇吔!

幸好不是畫什麼取巧的東西……

老媽知道你畫她嗎?

219

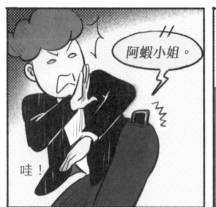

阿蝦小姐。

哇！

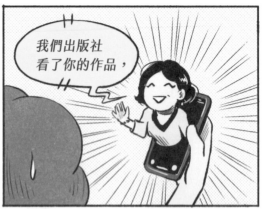

我們出版社
看了你的作品，

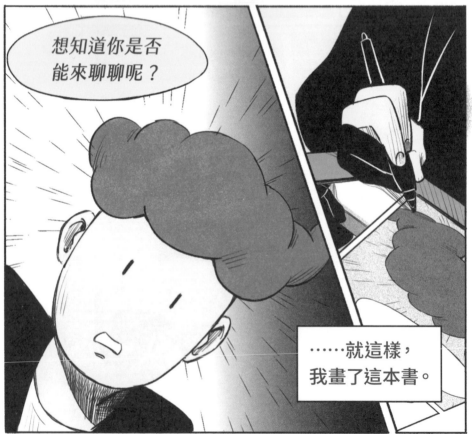

想知道你是否
能來聊聊呢？

……就這樣，
我畫了這本書。

不知讀者看到這裡時，
我在哪、在做什麼呢？

還真是很難說……

但可以確定的是，
能用自己的語言把這些
傳達給你們，真是太好了。

過去打算藏起來帶進墳墓的心情，
大聲誠實地說出來，
居然是這麼療癒的事。

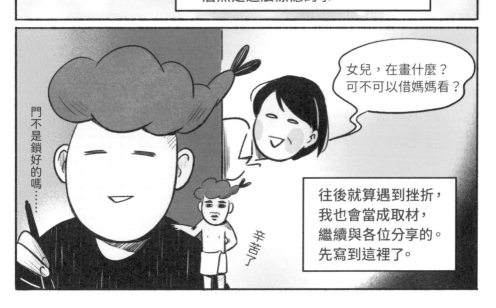

門不是鎖好的嗎……

女兒，在畫什麼？
可不可以借媽媽看？

辛苦了

往後就算遇到挫折，
我也會當成取材，
繼續與各位分享的。
先寫到這裡了。

雖然也沒有說是要出書，
我還是直接帶著寫好的
故事去出版社提案了。

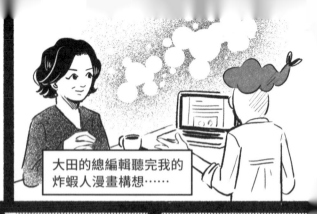

大田的總編輯聽完我的
炸蝦人漫畫構想……

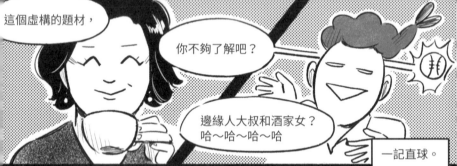

這個虛構的題材，

你不夠了解吧？

邊緣人大叔和酒家女？
哈～哈～哈～哈

一記直球。

總是想躲在「炸蝦人」背後的我，終於
決定真誠地把「我」的故事說出來。

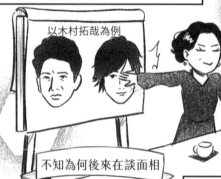

以木村拓哉為例

你哥和你不像的
關鍵是眉毛！
觀察一下男明星的
臉型與眉形。

好獨到
的見解……

不知為何後來在談面相

看完試畫的草稿，總編淡淡地說：
「我覺得你找到一個系列可以創作了。」
我也就無怨無悔地畫下去了。

在此特別感謝大田出版的總編培園、鳳儀、珈羽、映璇、Joseph 及
One.10 Society 設計師小牛為這本書付出的時間與心力；感謝家人、
親友及讀者的支持；感謝這一路上遇到的人，讓故事變得豐富。
希望你喜歡這本書！

TITAN 143

一個人的巴黎江湖
炸 蝦 人 在 法 國

作者：fshrimp 炸蝦人

出版者：大田出版有限公司
台北市104中山北路二段26巷2號2樓
E-mail：titan@morningstar.com.tw
http：//www.titan3.com.tw
編輯部專線（02）25621383
傳真（02）25818761
【如果您對本書或本出版公司有任何意見，歡迎來電】
法律顧問：陳思成

填回函雙重贈禮♥
①立即送購書優惠券
②抽獎小禮物

總編輯：莊培園
副總編輯：蔡鳳儀
行銷編輯：陳映璇
行政編輯：林珈羽
封面美術：牛子齊
內頁美術：Joseph
校對：金文蕙／黃薇霓
初版：二〇二二年（民111）四月一日
定價：新台幣 399 元

讀者專線：TEL：（04）23595819　FAX：（04）23595493
E-mail：service@morningstar.com.tw
網路書店：http://www.morningstar.com.tw
郵政劃撥：15060393（知己圖書股份有限公司）
印刷：上好印刷股份有限公司　04-23150280
國際書碼：ISBN 978-986-179-708-3 / CIP：947.41 / 110019683

未 完 → → → →

強 烈 預 告

下一集，導演的專案再啟動！敬請期待。